U0041033

亂拍 煉出好照片
用心按一萬次快門,成就大師級好作品

胡毓豪 / 著

<div align="right">

推薦序

</div>

一身功夫，一片深情

胡俊弘
臺北醫學大學前校長、國際扶輪 3480 地區總監

燠熱臺北七月，看完夜診，暫忘世足健將奔馳的大畫面，在 7-11，幾杯 City Cafe，先讀為快《亂拍煉出好照片：用心按一萬次快門，成就大師級好作品》。一如 2013 秋出版的《按下快門前的 60 項修煉：胡毓豪攝影心法》讓人不忍釋手，反覆回味第一本書那句：

修煉之前，你會拍照；修煉之後，你學會了攝影。

一幅幅熟悉的畫面，湧現腦際：

氛圍有如氣壯山河的會場，一位身懷攝影機的高䠷男士，或奔走全場，矯健地上下舞臺；或靜如泰山，抓緊特寫……

那是扶輪社的場所，爽朗的笑聲，精簡誠懇的對話，我認識毓豪先生起自扶輪緣源。他的筆輕鬆地揭開似簡易又精博的攝影技巧深奧面；談笑中，為攝影豐盛了哲學味。清新又具魅力的筆法，呈現與眾不同的視界。

全書結構以九大項提綱，從「初拿相機的困惑」繼之以「基本功」、「技巧四大魔法」等篇與讀者分享。「悟」、「美感的經營」等篇闡述了攝影的哲學境界。

讀胡毓豪兩本書，我有三點心得與讀友們分享，為新書補白：

首先，談攝影的修煉，胡毓豪說「**散步就是好時機**」。多少名人鍾情「**散步**」：愛因斯坦和太太定情在柏林郊區的森林散步。《在春風裡》是陳之藩的經典之作，他和童元方女士在哈佛與麻省理工

附近的查理河畔散步說詩，催生了另一經典——《散步》。散步是練習「看」的好機會，忘掉急躁。散步體會「觀看」的奧秘，了解環境的內涵。

其次，身為皮膚科醫師，我共鳴於攝影心法的「觀察」、「思考」、「選擇」。「皮膚疹子看起來都差不多」是很多初學皮膚科常有的困惑。醫學領域中，皮膚科最重視觀察和思考、分辨的基本功，更呼應了攝影心法的「專注」和「深入看」。

再者，晚近興起了「旅遊文學」、「飲食文學」、「異鄉文學」等特色文學。攝影家胡毓豪的筆寫出新的風格。他說：「照相是書寫，單張像散文，多張成短篇；更多可以成集，像長篇大河一樣論述……。」期待毓豪先生憑著一身攝影功夫，一片真心深情，以他的相機和他的筆為文學打造出新的境界——**攝影文學**。

亂拍──老攝影人的攝影禪

陳學聖
世新大學圖文傳播暨數位出版學系副教授

　　我的老長官胡毓豪的第二本攝影書面世了，要我幫他寫序。在二十五年前，毓豪兄讓我有機會進入新聞攝影的工作，這是一個重要的因緣。雖然我早已不在線上，但仍然從事攝影教育與史料整理的工作，因此深刻體會國內攝影教材匱乏。在人云亦云的網路世界中當然不乏攝影資訊，但是初學者看得愈多通常會產生愈多困惑，因此這本書不從技術的角度切入，而是釐清更重要的觀念問題。

　　在世新大學從事攝影教育工作至今已滿二十年，每天面對的都是不同階段與層次的攝影問題，但這些問題的共同的目標，其實都是怎樣學好攝影、拍出好照片。攝影科技發展到現在，拍照其實可以僅是彈指之間的動作。從傳統軟片到數位相機，甚至高階照相手機，攝影的發展不僅是在影像品質的改進，更多時候是在捕捉與發布影像的速度。我們無時無刻不在接收訊息，而且大部分以影像的形式。當拍照不再有太多技術阻礙時，照片是否能傳遞攝影者的訊息才是學攝影的重點。

　　毓豪兄在他第一本書中傳遞了「心法」，跳開國內一般攝影書常著墨的技術問題，直指攝影的核心層面。學攝影的人很難不處理技術問題，特別是初學者想更進一步掌握影像時，總要從了解相機的功能著手。但學攝影技術容易，學攝影觀念卻很難，因為攝影到底只是一種表達的工具，最終是要了解如何用影像來表達自己的想法。

　　那麼如何學習用攝影表達自己的想法呢？先從亂拍開始！當我問

毓豪兄這本新書的主題時，乍聽到「亂拍」這個字眼嚇了一跳。我想到以前任中時攝影主任的毓豪兄有個外號叫「胡搞」，現在居然出了教人「亂拍」的攝影書！這時候又想起他當時曾要求攝影組的菜鳥們一天要拍完十卷底片才能回報社，不禁會心一笑。

攝影真是知難行易的一門學問，雖然還弄不清楚數位影像是怎麼一回事，手機拿起來拍就有了！但是所謂的亂拍，其實是要初學者大膽嘗試，但是僅靠亂拍當然不足以成事，因此毓豪兄真正要傳授的是他從亂拍中「小心求證」的道行。亂拍可以，但是亂發照片出去可不行！因此這個老攝影人將他在江湖中打滾幾十載所悟到的心法，在本書中以順口溜般的文字娓娓道來，這正是初學者培養心眼所需要的攝影禪！

用攝影當畫筆，彩繪一片藍天

顏雪花
亞洲文化協會臺灣基金會南三三小集執行長

美國攝影家羅伯・亞當斯（Robert Adams）以四十年的時間聚焦美國西部風土的拍攝，對他而言，那是一塊曾經充滿希望的土地，也曾經是人們在經歷努力耕耘過程中產生挫敗的地方。他記錄生命中的希望，也記錄失望，在神祕與美感的奧妙中，他牢記主宰生活的頓挫與失敗，但卻從未灰心。影像所呈現的真實，是歷史的一部分，它不會再現。

米夏・戈登（Misha Gordin）曾對攝影提出一連串的質問：「我是要將鏡頭向外對著周遭的世界，還是向內對著自己？我是要拍攝實質的世界，或創造自己可信但不存在的世界？」米夏・戈登的攝影觀念是一種表達藝術提升的方式，他認為關鍵在於「觀念」。他解釋道：「貧乏的觀念即使完美地執行，仍導致貧乏的攝影作品，強而有力的影像中最重要的就是觀念。」

在大師詮釋的攝影世界中，他們談影像的力度、嚴密的結構或神祕的意涵，這些都是技術之外，屬於心靈泅泳的部分。

胡毓豪先生繼《按下快門前的 60 項修煉——胡毓豪攝影心法》出版之後，不到一年的時間又出版《亂拍煉出好照片：用心按一萬次快門，成就大師級好作品》；他孜孜不倦地分享與傳授攝影技巧及美感經驗的擷取，將寫實與寫意的攝影經驗，用心靈駕馭，期能將「攝影藝術化」普及於臺灣的社會。

拍照，對人手一機（手機或照相機）、取材方便的今天，人人都可拍攝垂手可得的社會樣貌、人物造像與大自然景觀，映照環境的

成長與消亡、人物的榮枯，大自然的繁茂與消褪；人人都能成為自我完足的攝影者，隨心所欲地完成自己留影的欲望，因為每一個人都是獨特的自己，也因此在個人攝相的諸多交會中，讓這交會成為獨一無二且不再重複出現的事件。

　胡毓豪將大師們的觀念，以自我修煉，加上以深入淺出的方法和鼓舞的態度，來推動全民用攝影當畫筆，彩繪自己的一片藍天。他認為拍照是整體美學涵養的瞬間表現，境界的提升始於「心」的鍛養，目之所視的框架形塑出心的格局，因此他鼓勵大家在亂拍中尋獲美的奧祕。

　借胡毓豪講的一句話：「拍攝很容易，基本技巧只有幾樣，就像音符安位就可創造優美的旋律……我們要做快樂的攝影人，借拍照修練自己，拍照乃境由心生。觀念是種子，技巧是枝葉，種子發芽後，枝強葉茂根就壯，時間流轉樹幹滋長，沒有初發心，種子不會發芽。」胡老師下了大願，如有疑惑可隨時請教，他個人免費當顧問，志在敲響一口大鐘，讓迴盪的鐘聲喚醒發揚美學的種子，啟開文化之鑰，其究竟就是讓大家在平凡物體中，體現其生命力，並期望在每一個攝影者的眼中神祕地激發變化，讓周圍靜止的東西透過光線使它活了起來……為了捕捉這些，人們會抒發最大的愛與熱情，就像譜一首抒情詩一般。

　胡毓豪的《亂拍煉出好照片》在他充滿熱情、率真的筆下，將引導所有喜愛攝影的朋友以最簡單並親切 (easy and friendly) 的方法親炙攝影之美。

學拍照，亂拍是很好的開始

鄭家鐘
台新銀行文化藝術基金會董事長

從小就知道透過鏡頭看到的人生，更加聚焦、更加細微，是活在當下的一種修煉。在按下快門的一瞬間，就要全部感官及思想都跟著環境一起到位。

話雖然這麼說自己拍照多屬隨機，只是為記景取義，談不上這種境界。

現在看到毓豪兄，用他多年的心法，寫成了人人可用的方法，實在大嘆精彩，其中精彩妙句處處可得，如他說：「善拍者，自我要求要嚴，在現場應做好一切相關事，別草草先拍，回家再慢慢改。攝影是拍出來的，要靠『整修』才有好影像，不如你做設計人。」

真是一語中的，我覺得做什麼事，都可以由此佳句自我省思。一般人做事往往只求應付，草草了事，事後再整修彌補，這樣不能謂之專業人，而只能做水泥工。這句話道出了攝影者與業餘者的真正差別。

又如他說攝影真如修行，「機器用到實似虛，至此境，繼續練，相機終究只是物，有心，無難事，用相機達成人機一體，即有大用。」拍照如此，在各行各業也是如此，講究禪武合一，知行無間，實為各行各業成功關鍵。

毓豪兄是資深攝影家，他把攝影當成打開人生境界的一個法門，每個解說都隱隱透出修行的力道，這本書除了是方法的究竟，更是心法的傳承，希望藉由他這本書，能夠開啟讀者心中的快門，拍出美麗的人生！

自序

拍照以行為貴

亂拍怎麼「煉」出好照片？只要用心，天下無難事。你一定要相信：置心一處，無事不辦。任何事都怕有心人，拍照何難？細想在東京時，曾決心每天拍十卷軟片，那時一天拍三百六十張已是極大量，用量來測試自己的拍照功力，記得拍不到九十天，就被自己打垮了。

怎麼被打垮的？每天拍完之後就得自己沖片，黑白軟片「涼乾」後就印樣，做成像電腦螢幕上的小目錄，然後挑出想放大成照片的底片，再每星期放大一次，然後依拍照技巧分類。

拍到第三個月，深深覺得自己是老狗變不出新把戲。此後，就被困住了，認為自己不是此中人，將來絕對出不了頭。不料回國後，仍舊拿相機過日子，只是以拍新聞照片為業，而非攝影創作者。

一般人拍照，能拍出好照片就獲極大滿足，要達此境實在簡單。先開始「亂拍」。從行動中用心就是拍照的實踐，實踐→改良→實踐→改良，終將成為高手。

亂拍是鼓勵，純然亂拍而不用心，絕對無法進步。心是一切的主宰，心在你身，愈用愈靈活，無論如何用都不收費，世界上有這麼優惠的事，擱著不用豈不可惜？

若有心「煉」，建議你每天只拍三十六張，連續拍三百六十五天，共拍得一萬三千一百四十張照片，只用一年時間，保證你成為拍照高手，幹？不幹？全由你決定。拍照就是跟相機做朋友，然後用減法構圖，構圖不難，只是點線面的安排而已。會構圖再講光影，有光有影才論色，色由天做主。

　　既然是天做主，人就得善觀察才學得到好東西，善觀察是拍照的根。雖說提倡亂拍，亂拍也要有步驟、方法，對的方法叫做捷徑，書中所提都是經驗的結晶，信則靈，信就會追求徹底了解再去做，能如此叫信、解、行三合一，境界再高也僅是如此而已。

　　拍照以行為貴，拍之後一定要檢討。多拍、多看美好的人事物，多問，從提問中找解答，再改缺失，一旦走進追尋真善美的循環，人生因此而豐盈，能不能拍出好照片反而變成小事。

　　如何應用此書？跳著看當然可以，但一定要先熟悉自己的相機，熟悉的妙法就是天天使用它，設定每星期「深切地掌握一項按鈕」，一部相機的操作方法絕對不會比五十二個星期還多，所以先破除心理障礙，然後回頭看其他內容，你就會發覺「原來如此」。

　　拍之外，書中強調要找善友一起做檢討，沒檢討就沒有進步。找師友幫你看照片，你得自己先好好看。心靜才看得清楚，要靜就不能急，急只會壞事，緩則圓。煉照片要慢火細燉，心裡清清楚楚才算成功。

　　磨基礎技法是培養耐心，並不是某些人認知的「我只用幾個功能」，為何要熟練各種操作？懂得愈多，拍照才會更自由。就像錢愈多，生活愈自由，不用也是自由的一部分。拍照沒有技巧，就像沒有錢，生活中處處受限。

　　就用一年的時間，找出書中的五十二個關鍵點，關鍵點自己訂，每人不一樣，一週學一項，一年五十二週，週週有進步；同樣也記下各種操作自己相機的方法，能如此才能成精，成精後才有本錢作怪。拿出筆，寫成記錄，書寫將讓你煉得更仔細，而不是單純地亂拍而已。

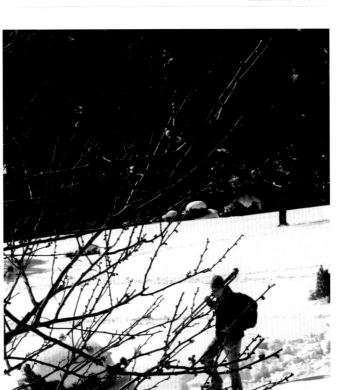

妙哉！拍照。千里之行，始於足下；合抱之木，始於毫末。就幹吧！光說不練，非我輩。看書只是買菜，買了之後要烹、要飪、要蒸、要煮、要煎、要炸、要燉、要滷，豈是買了菜就有得吃？若說買即成，就不是學拍照了！

亂拍也得有方法，才煉得出好照片。書中的方法是以六十一年的歲月提煉而成，輕忽看過，好像懂了，其實未懂其要。做出來才可貴！盡信書不如無書，從行動中提煉，以證作者論點錯誤，豈非成名妙招？

胡毓豪

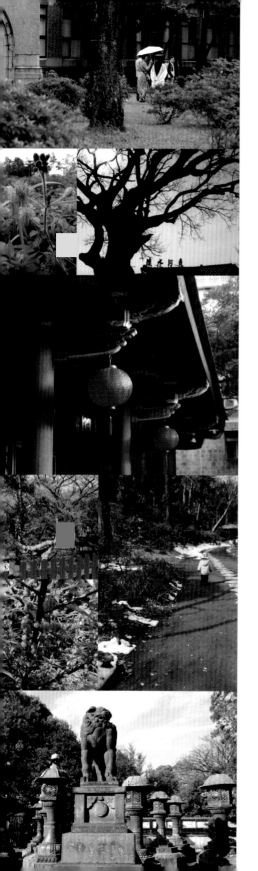

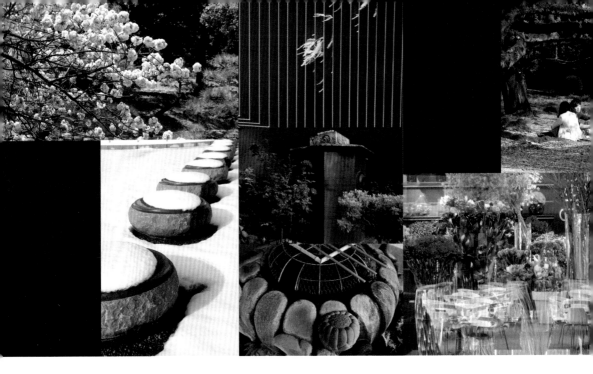

拍照已是全民運動，用手機拍照舉世皆然，除了方便會有什麼好處？你不能不知。存心拍照就要用相機。即使是小傻瓜機，功能絕對勝過手機，從小螢幕看影像，不易分勝負，放大檢查就會完全明白。

前言

　　拍照不必在意地點，名川大山固然好，家居四周更愜意。只要隨時可拍，別人絕對無法與您爭景。拍照是整體美學涵養的瞬間表現，當今人人都在按快門，我們不該僅止於自戀式拍照，眼界應提升、再提升，我們將在過程裡怡然自得，全然活在當下。不論事前、事後或活動中的美，拍照就是一魚三吃，真的很棒！

　　當下能拍出最好的就是攝影高手，職業攝影人也是如此。我們不必談論創作，創作是攝影家的事業，普羅大眾以他為燈塔，依崇高目標而追循；素人只求攝影之樂，能把照片拍滿意最重要。

　　提升拍照境界，掌握三五絕竅，功即成，拍照過程享受快樂，不用傷腦筋，隨手亂按即是拍；攝影則是要思考。同樣按快門，加進思考就晉級，多用心、少用腦，心改則境改，境改則美景現！

　　拍攝真的很容易，基本技巧只有那幾樣，就像音符能安位，即可創作出優美旋律。我們要做快樂的攝影人，藉拍照淬鍊自己，應知境由心生，美心見美景，魔心看物醜，能夠拍出好照片，即知內心夠清靜。

　　拍照選工具不要強求，手機、傻瓜、類單、單眼皆可拍，有心最重要。有心就卓越，強調相機好壞太偏頗，不如先去買個好螢幕，沒有好螢幕就看不到精彩的數位影像。好螢幕才會顯現好色彩，電視機也一樣，只是螢幕更精細、更適於展讀靜態的數位影像。電腦的顯示卡也要跟得上，看圖軟體也要好，才能配成好系統，一環套一環。

數位拍照容易做？那是外行人說行外話。您千萬不要這麼想！若用攝影創作做指標，即可引人航向正確的目標。拍照無師傅，所以亂拍是好事，拍即做，做中學最可貴。現在學拍照成本非常低，亂拍是鼓勵大家要行動，先有行動再找策略，這就是步驟。循序漸進易進步，拍照次次有美照，快樂無窮花費少。初學拍照不必跑遠路，近即好，能天天拍更是絕妙。

觀念是種子，技巧是枝葉，種子發芽後，枝強葉茂根就壯，時間流轉，小樹可成巨木。沒有初發心，種子不發芽，慎選好書親近善知識，如果您有疑問，我免費當顧問，可以來信：31@31phto.com.tw

我是入冬人，命終前立志要當鐘，有敲即會響。教課、演講、寫書留經驗，但願臺灣人人會拍又會寫，更能四處講。發揚美學靠大家，讓臺灣成為文化強國。

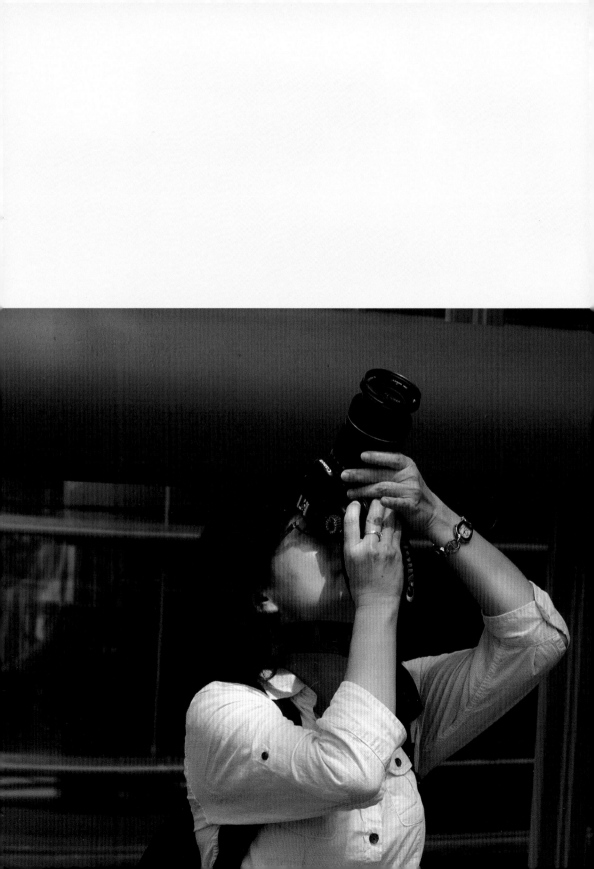

第一章

拿相機的困惑

初

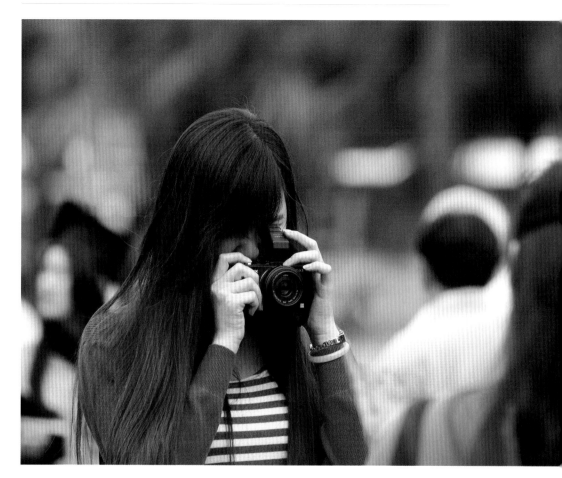

用數位傻瓜相機最大的不便是它沒有觀景窗，相機後的小螢幕遇陽光則不靈，很難
看清要拍的景物，所以懂得裝上電子觀景窗就方便多了。了解自己的相機很重要。

1/1　摸透自己的相機

數位相機和傳統軟片相機的基本原理是一樣的，只是記錄光線的途徑和載體改變了。往昔是光學和化學相互結合，今日變成光電應用。面對消費者，廠商負責提供好產品，消費者願意買，雙方皆得利。

相機是拍照的工具，分別由鏡頭和機身兩部分組成，鏡頭是凹凸鏡片的組合，讓光線通過以成像，光線可以通過多少由「光圈大小」和「快門速度」共同負責。快門打開的時間長，流入的光線就多，跟水龍頭一樣。孔徑開大，短時間量集滿；但孔徑小，時間得拉長才可得等量。光圈和快門相互配合，你增我減以求曝光正確。

相機結構有原理，買了相機就要實際操作、測試功能。大刀砍，小刀切，殺雞不必用牛刀，用對工具即能大展身手。擁有相機後，第一要摸透它，熟悉操作介面的功能，人、機溝通無礙，拍起來才能得心應手。

數位相機運作靠軟體，它是精密電腦，買來之後，先花精神摸透它。數位相機便宜的兩、三千元，亦有名牌機種任你選，拿它和手機比拍照，相機當然是大哥。相機內置有軟體，可以合成照片與修像，拍照當然用相機。數位攝影以個人電腦為後盾，相機本身只是陣前卒，卒子聽話最要緊。

摸透器材要練習，基本功不熟悉，就會錯失好鏡頭，練技巧，沒訣竅──勤練、常用最實際。

真正的拍照是獨樂樂，獨行才能靜心思考，仔細觀景，但記得隨身攜帶使用說明書。

數位器材運作靠電池，電池是心臟，所以要維持戰備用電量，備用電池和行動電源目前是主流補給品，邊拍邊看最耗電。為享及時樂，看後WiFi傳，相機功能加WiFi，影像放雲端，顯然相機已經從記錄兼有娛樂及聯誼的功效。

知識爆炸的年代，懂得買相機要學問，雖說一分錢一分貨，但你若不需要某些功能，買來做什麼？器材原本是拍照的武器，現今有人拿來當飾品，要帥又威風，本末倒置變成常態。靠攝影維生的聰明人，拍照用RAW檔，只因它是原始資料檔，全部資訊完全被保留，可以修圖的範圍大；一般人拍照用JPG檔是主流，拍者幾乎不在意照片可以變更好，只要能及時上傳就滿足。

一定要摸透你的相機，摸不透，好相機如死機，死機拍不好，高貴有何用？通常當紅好機種，商家都會出版操作技巧祕笈專書，教你撇步速上手，花點小錢買來當參謀，實用又輕鬆。

摸透自己的相機該如何操作，最直接的方法就是去拍，三五好友一起拍最好，可以互相討論、交流，此為眾樂樂的學習方式。

　　摸透相機幾道題，第一是不必思考即能用；第二知道它的功能極限在哪裡；第三了解它的弱點，知道避開；第四是經常使用讓技巧精進。

$1/2$ 拍照的起點
——與自己的相機做朋友

　　初拿相機常有二懼。

　　一、怕技拙，技拙就是認定自己不會拍，未做先投降。

　　二、不會用心，叫無心。無心就隨便，亂按快門當拍照，只知按快門，誤認拍照不必學。不學照樣拍，覺得知道規矩搞不來，反而會更累。

　　擔心技巧，減損拍照過程的樂趣。拍照沒啥難，快樂是第一，拍照認真即美好，太投入容易患得患失，反而失去過程中的快樂。認真很要緊，擁有照片幫助回憶最甜美。拍照學就會，不想空留遺憾就得學，也不要無心亂拍得到一堆爛照片，損益不必算就明白。

　　拍照者眾，真心求好者少。拍照入門容易，成就難。現今手機也被誤當成照相機，導致照片量增加，品質卻下降。手機主要功能在通訊，拍照只是附屬品，不要誤用手機當相機，真心要拍照，相機才是真武器！

　　你為什麼拍照？想清楚，就能如水得魚，快樂享受。許多人拍照為了留記憶，幫「逝去的影像」創造永恆，既然如此就得好好學，認真地拍，只要每次進步一點點，就可換得無窮快樂。

善用三腳架是很好的拍照技巧，穩定度最高，而且帶來緩慢的好處。

　　拍照技巧實是附屬品，只要對美有覺知，佐以技，就能如虎添翼。拍照技巧有四種，一般相機皆具此功能，循序克服解其妙。學忌亂，一項一項解。手拿相機，最大目的尋快樂，捨此即是不知本。

　　基本四妙法，簡稱代號 APSM。A 是「光圈優先的自動曝光」，P 是「一切交給相機幫你決定」；S 是「快門速度優先」，M 是「拿相機的人決定操作方式」。技術是冷的，相機功能是死的，聰明人卻用它拍出活的影像，現代影像科技就是這樣棒！人要有情，照片才含靈，含靈的照片最感人，千萬不要將活的景物拍成死影像，死影像不能講故事，活人哪能忍受無趣的影像。

　　以想入境，觀境成景，拍照像呼吸一樣自然。想法成熟時，拍照技術不再重要，技非本，智是根。拍照是平常事，但不練就不行。

　　學拍照，培養習慣最重要，即使不拿相機時，亦要認真看。拍照是從雜亂中取美景。默默觀，認真想。人的體態千萬類，長像各不同，身軀、肢體、面孔、眼神皆語彙，不論拍人或拍景，皆得有神又有韻，相機最擅長記錄這些事，與它做朋友最值得。

　　不要以為花草、樹木、陽光無表情，其實自然界有語言，聽得懂才能深入地拍，花草樹木皆具情，情在自己心中，如此拍才會靈。

　　什麼相機最好？手上現有的用得最熟的最好，與它愈親密愈能拍出好照片。只要能與自己的相機做朋友，保證它是學拍照最好的伙伴。機不離身叫作愛，要成為專家不必相機貴，認真即可拍出好照片。

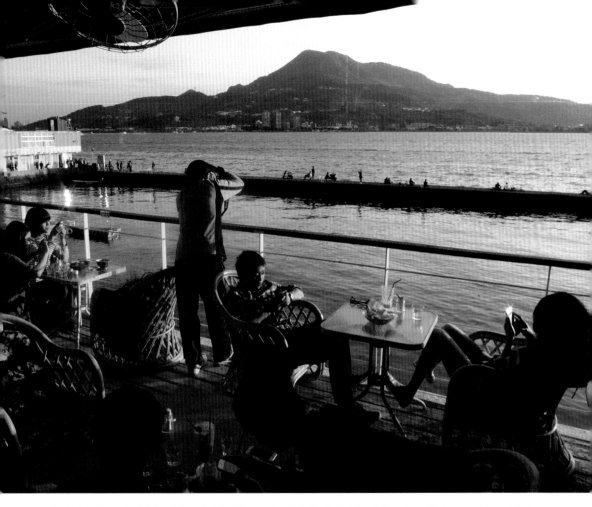

觀音夕照是淡水美景，夕陽西下黃昏無限好，此刻的光是金黃色的，就像黃金一樣珍貴，攝影、拍照最該把握的，就是那短暫的片刻。

尤其躲在咖啡店的陽臺上，一邊享受咖啡香和醇厚的口感，又能悠哉悠哉地拍，人生難得幾日閒，幸福靠自己經營。能拍照，多好！

1/3 詳讀使用說明書

買東西一定有說明書，說明書的製作有規範，不能憑己意書寫，它要能告訴使用者該清楚、該明白的事項；但消費者通常讀不懂也不詳讀，所以遭逢損失而不自知。

廠商詳做說明書卻使用很多專業名詞，令人看不懂。看不懂對廠商最有利，因已盡告知義務，再也沒有法律責任了，此舉真高竿，消費者除了無奈，就得自己找對策去除無知才能有力量。

使用攝影工具就像用智慧型手機或電腦，一切操作由軟體做主，要掌握的確不容易，但攝影器材是拍照創作的工具，不能不了知，就像木工不能不知繩墨。雖然講規矩令人煩，但詳讀說明書學規矩，好像要利人先利己。

消費者希望廠商將說明書寫得易讀易懂，不要僅由工程人員如公式般撰寫，它雖然寫得明白，外人卻看不懂。廠商對其產品的使用說明書應製作得像新聞稿一樣，簡單易懂。說明文字應該像產品廣告詞直指核心，讓人看了心動，誘人掏錢即刻買。

詳讀說明書才能徹底知悉操作方法和使用極限，意外發生時，你才能輕易找到對策，不必乾著急或花大錢。以急救記憶卡（註1）的檔案流失為例，誤刪的事例，廠商早就預知而留有後路，以保障使用人救回檔案。這些資訊說明書內都有，但無知就會受害。記憶卡只是相機周邊零件而已，尚且設計得如此貼心，相機是本尊，理當更縝密。

註1 記憶卡
相機記憶卡的傳輸速率是每秒能傳輸多少資訊量的意思。使用什麼規格的記憶卡最好？通常，相機廠商多會在說明書上提出建議。如果你一心一意只想買最新、最快、最好的記憶卡，就有可能不知不覺浪費錢，還自以為高明。

數位相機其實是一部超小型電腦，它企圖以最簡單、最方便的操作來記錄光線反射出來的影像，記錄得超快、超準才能搶到好市場。因此，說明書需要徹底研究。

受惠於市場競爭，相機一般消費機種的價格十分低廉。一般單眼相機售價也已讓人能接受。然而，廠商算得比你還精，因此不讀或讀不懂使用說明書，就有可能花冤枉錢。相機說明書不好讀，但絕對不會很困難。

為了確實理解使用說明書的內容，相機買來就要不斷地探究，搞清楚工程師的設計邏輯和理念，並將說明書視為操作聖經，隨身攜帶，遇到看不懂的就上網查資料，或問其他使用者，網路上高手多得很，他們很樂於為人解惑，多問就會進步。

買相機找店家，網購無服務，初學者不要買，有疑就要問，向店家買，店家即免費顧問。常去問，交流多，情誼日漸深。器材店常識強，他們最知道相機如何正確使用，懂得利用是行家，器材用後才知道真正的疑惑處，所以找店家做朋友是妙方。買相機看品牌，品牌好，口碑佳，售後服務強，無售後服務就不要買。

當然，問店家或代理商是好方法。只不過除非該處聘有專精的人員，否則求人不如求己。知識經濟以實力為後盾，愛攝者就該詳讀使用說明書！

$\frac{1}{4}$ 相機很少操壞

買了相機要善用，隨身帶，時時拍，拍一次賺一次。相機放到壞的例子太多了，維護相機有方法，防潮是第一關。細追究，相機能拍到壞的人很罕見！能將相機操到壞，此人一定不簡單。

相機早已是一般性商品，耐用是基本需求。一萬元左右的傻瓜機，最低限度可拍兩萬張至四萬張，器材成本為每攝一張約 0.25 元至 0.5 元。相機既已買就認真使用它，相機還沒操到壞，使用者技已長。

別怕拍出一堆爛照片，人人都會經歷這一段，跨過去就好了！只要勤於拍，好照片自然日漸增。器之物要像庖丁刀，正確用，刀不損，游刃有餘，神乎其技靠練習。手中已有相機者要熟用，用到不能滿足需求再升級。高級機，一分錢一分貨，它的功能強但價格貴，所以不必急著買新機。先由基礎入門，再登堂入室，設備強能加分，但善用已有的相機才是正途。

花銀兩得細算，廠商當然會用廣告打動人心。自做主，詳研究，充分了解相機功能和市場，才能以手中物拍愈多賺愈多。相機放到壞不值得。請努力拍，除了進步，真的益智又強身！

數位相機似電腦，功能強，按鈕多。一個一個問，問明白馬上試著用，用到熟，技術自然成。不熟悉就亂拍，不可能得到好影像。相機不用熟，當然不易拍到好照片，加上不肯學、不肯練，哪來慧眼攝好景？

保乾淨，今日比昔日更該注重，尤其拍攝產品、珠寶、名貴物，入塵最可恨。（註2）

入塵之外溫度太高、太低都是相機的天敵，但一般是相機怕高溫，不怕低溫，除非低溫影響電池供電。高溫、高溼氣，霉菌易滋長，使用防潮櫃，控制恆溫恆溼，對相機和鏡頭的保護很有用。相機若天天用，滾石不生苔，器材根本也不易長霉，此項道理很普通，一般人卻不懂。

相機的致命事以碰撞和掉落最多，所以粗心最可怕，手持器材必須步步為營，拿相機時應以背帶纏手，此為免費的自保措施，宜養成習慣。碰撞，鏡頭受害多，鏡頭加上遮光罩，除拍照時可遮斷雜光，萬一碰撞時，也會多些保護，降低衝擊力，減輕鏡頭傷害程度。

相機整臺落水時，先拆電池再拔記憶卡，然後裝入塑膠袋，注意避免讓水分完全乾掉，否則異物會貼黏在零件上，更難清理。3C產品通常遇水則死，送修只是死馬當活馬醫，宜謹慎評估修理費，當修理費高達購買新品的三、四成時，就該忍痛放棄再買新品。唯有鏡頭可例外，因鏡頭入水不是大問題，除非自動對焦系統有損害。

長途旅行時，鏡頭和機身得防震，若未適當做防護，日子久了就可能累積弊病。現在的自動對焦鏡頭，靠線性馬達或高周波推動鏡片，才能快速完成對焦任務，所以得將細微而持續的震動列為相機的敵人。

感光體髒點

註2 **如何手動清理感光元件？**

1. 將電池充飽找個空氣流通少的封閉密室，靜心拆除鏡頭，蓋上鏡頭蓋，機身朝下。
2. 開電，按下 MENU，找出設定選單，選擇鎖上反光鏡。
3. 出現「開始」按 OK，按快門鈕後反光鏡會彈起，快門簾幕也會開啟。
4. 肉眼將會看到低通濾鏡，然後仍讓機身朝下，用吹氣球朝低通濾鏡吹氣。在此之前，應先將吹氣球內的空氣清一清，以免暗藏灰塵。
5. 關鍵技巧是吹球不要深入機內，藉吹氣的力量吹走低通濾鏡上的髒點。
6. 上述動作完成即可關電，裝上鏡頭。

清理 CCD 或 CMOS 已不必跑遠路找代理商了。遇上自己無法清除乾淨的，才由專門的機器負責清理，方便又實惠。

第二章

我才是拍照的真主

用心亂拍，就是拍照不挑題材，不論白天黑夜、晴雨，
但要注意取景、角度，不漫無目標。

$^2/_1$ 亂拍是好的開始

　　完全沒有拍照經驗的人擁有自己的相機後，即應開始亂拍，立即享受按快門的樂趣。亂拍須有目的，第一、熟悉相機，第二、了解自己喜愛的拍攝題材，第三、找出自己的弱點。

　　相機依等級分當然有好壞。但你內心一定要相信，自己擁有的才是最好的，只要充分發揮它的功能即可所向披靡。亂拍不要怕沒有收穫，詳細盤點缺失再逐項改進，必可迅即登堂入室。

　　常見的拍攝缺點，如下：
　　一、照片模糊不清。
　　二、曝光不準，太亮或太暗。
　　三、景物雜亂，主題埋沒。
　　四、只拍到外形而欠靈氣。
　　五、構圖弱，美無法彰顯。
　　此五項，初學者宜避免，再精進。

缺失既已明白，就要循因求果；不斷鍛鍊，才能將自己的缺點一樣一樣抹去，終至修成正果。拍照的影像模糊，大多是相機拿不穩所致。拿相機心要定，定才能靜，腳才能如根，頂天立地、四平八穩。對焦一定要準確，才能將主角拍得清晰，無後患。

怕曝光差就用包圍式拍法，相機多會有此項設定，部分相機更能主動幫你找出哪一張最好，但千萬不要完全相信它。遇構圖雜亂沒主題就用減法，大膽捨棄多餘的景像，凸顯重點。拍照要成功並不難，影像欠缺靈氣，最難治，此與美學修養相關，美不彰，欠涵養。只要與美做朋友，它即會來到你內心。

盲拍、亂拍可印證自己的功力，但拍完之後不可盲，一定要檢討。亂拍畢，要馬上進行整理與檢討，仔細回憶自己的拍攝過程，然後將它分成上中下三類，上是好照片、中是普通、下是差的，找出缺失後再去練習，只要缺點日漸減少，就代表功力日漸增強，不用太多時日，你就會變成高手；高手繼續精進，就成為拍照達人。

盲拍功用大，只是必須依步驟才容易進步。亂拍者有導師更容易成就，多看、多聽，廣學強記，雖無良師，亦可精通拍照之道。盲拍後一定要再精進，勸諸位依此法找道理。

自己找照片的缺失並不容易，需要師友共伴，互相學習、討論，才能取得進步，此良方不能廢。學習之樂必須日日求新求變，才有可能成功。學攝影不但要快樂，更得艱苦地練習，不要失根忘源才能自立自強。業餘的攝影人用攝影享受人生，所以快樂要排第一，不強求，順勢推，才能其樂融融。

以前，拍照失敗代價較高，不斷買軟片花大錢。相機數位化，按快門成本極低，拿相機大量「攝」，此法靠力行，行則進，不行則退，

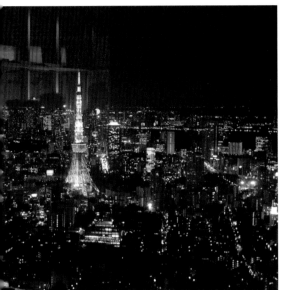

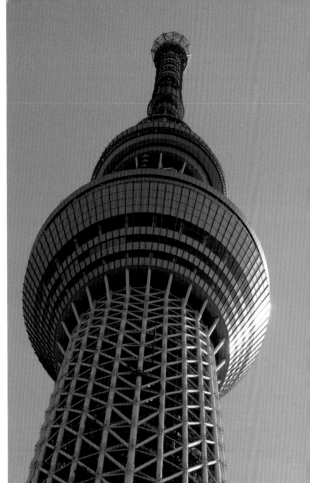

學拍照,在現場絕對不要想太多,靠直覺多拍,事後多想。例如:從高處俯視,建築物的落地窗玻璃有反光,不拍嗎?拍了再說。接近眺望塔,就從基部往上拍,不要一直想景深。想太多就讓人按不下快門。

像逆水行舟。拍照是思考,所以亂拍要守則,學習者不能不知道。

　　拍照要靠失敗來累積成功,怕失敗,不長進,將永遠只做失敗人。自己要研究清楚照片是如何失敗的,失敗的照片也要存,用它當反面教材,留存到日後,自然明白其間的因果。

　　這一切都在學習中犯錯,並非空過,不去拍才算是真正的錯。有形物拍錯易察覺,無形氛圍如無物,如何拍出此感覺?要以平等心、同理心去實踐。

　　自己拍的照片,很難自己挑,當局者看不清,須求外人協助看。

好友會給你意見，攝影人要有攝影友才能互相學習，快速明是非。

　　有好的心態必定有好的回饋。按快門時一定要有感覺、感動和體認，至於是什麼因緣令人有感而發，應是心誠則靈吧！好因緣成好事，自然結好果。拍照時要記下當時的情境，那是因，事後看照片，一切已成定局，拍不好只存悔和咎。有因才有果，拍不好是前因，結果呈現若不符理想，用改謀求進步。

　　拍照功如何練？從拿穩相機開始，再玩曝光，接著試景深（註3），然後勤用各種鏡頭，善解 ISO 高低，緊接著練構圖，玩光影，勤研點線面；一切搞定再探究色彩，體認高速快門的作用，享受慢速快門的力量。

　　拍照使用原始檔有何好處？壓縮檔為何最多人使用？色溫（註4）影響色彩，拍照者應了解何謂冷色調，何謂暖色調，不了解光譜就不會算計顏色。拍攝要選擇角度，只要站對好地方，還沒有開始拍已勝券在握，所以觀察很重要。

　　一樣一樣慢慢來，拍照路只要肯做不怕慢，慢工才能出細活。初

線條是構圖的要角，隨時關心，就有煉的機會。

光影一直是拍照的好題材，逮住機會就要勇敢地拍，尤其在當事人不知不覺的狀況下，最易有真情流露的照片。若要溝通，拍了再說。

註3 **景深**

景深是表示鏡頭對焦後，在焦點前後清楚的範圍。景深又分前景深和後景深，後景深的範圍比前景深大。

註4 **色溫**

色溫是將黑體加熱，隨著溫度上升，顏色跟著改變，以凱氏溫度（K）表示，5500K 代表白色。色溫愈高愈偏冷色系；色溫愈低愈偏暖色系。

入行要多嘗試，別人說「行」就去做做看；別人說「不行」，也去試一試，找出究竟哪裡真不行，試出一條路就是創新了。

技藝令人迷，只因沒有對錯，把握過程中的快樂才不會失去練習的熱忱。拍照雖簡單，求成卻困難，五年、十年為一期，考驗自己幾期才成就。任何事擁有熱情，才能「為伊消得人憔悴，衣帶漸寬終不悔」。

初拍照，即使是傻瓜機也要將它玩透徹，才能聞見梅花香。隨時關心美好的事物，心靈就會受滋潤，眼界才能跟著提升，蓄積美感，天天用功，天天有收穫，當然快樂。學拍照是享受事，讓你離開居室，走入人群和大自然，轉換環境帶動好心情，也意外地換得健康卻不自知。

若天天躲在家裡不肯出門，這種人想學照相只能空思夢想，天之道酬勤，努力才有收穫。學拍照，四肢要勤快，腦筋要靈活，即使沒有拍到好照片，又何妨？亂拍是行動，其中藏真理，唯有去做才明白。不拍不是不會拍，勤做不計成敗就有成，妙吧！

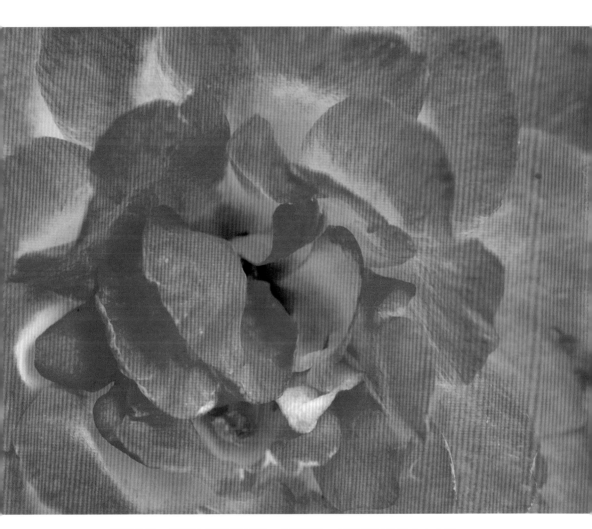

學習色彩，觀察大自然最直接。尤其花朵、植物的配色最令人心動。

2/2 不要刪照片，好的挑出來

數位拍照發展迄今，不但相機拍照的速度更快，一秒能拍十張的已不罕見，檔案量也愈來愈大，經常拍照的攝影人出去一天回來就增加了 20、30GB（約兩千多張照片檔案），如此大量而快速增加的照片若不刪，該怎樣處理才恰當？

每個人拍照的資歷不一樣，處置檔案的方式也因人而異，但大家仍應遵循最基本的原則，以免萬一刪錯了造成遺憾，無可補救，尤其是初學人更不能有刪照片的念頭，因欠缺經驗，也可能眼界不高，容易誤刪。

照片好壞，有時很難一眼看穿。某些影像可能只要小小的尺寸，就彰顯出它的美和質，有些影像則需放大到很大才有霸氣，更有些初看不搶眼，隔些時日回頭再檢視，才驚覺它是好照片。因為落差太大，冒險刪照片，怎麼能說不危險？

勸大家不要刪照片，主要是現在的儲存設備很便宜，同一批檔案，個人電腦放一份，備份硬碟放一份，雲端再放一份，如此做保護基本上已足夠。拍照人拍攝不滿意的影像一定比滿意的多很多，傑作更是少之又少的珍品，刪掉絕大多數目前認為不好的，看似聰明實是笨。

我們將作品分級、分類存，未來應用才方便。頂級作品或許是藝術傑作，次級品也許可以出版、網路宣傳都是好出路；真正拍壞的，教學時可以做反面示範教材，讓新上路的同好了解失敗之因，避免

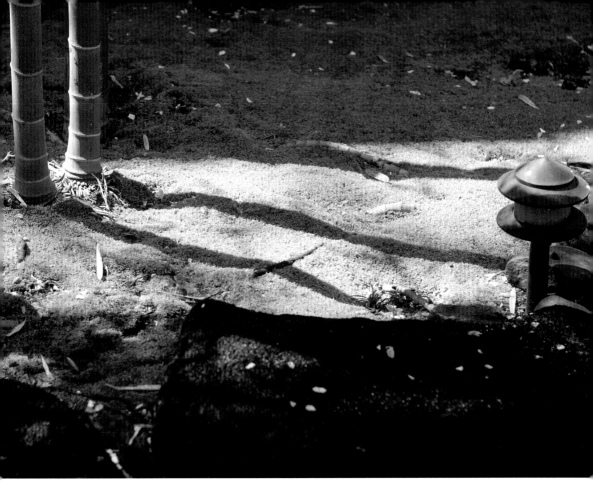

竹子的光影，在日本拍的和在臺灣拍的，味道相同嗎？

大家一再走上冤枉路，虛耗時間和精力。

　　刪照片，最忌在相機上直接刪，那小小的螢幕面積和未經深思的環境，即輕易殺掉它，這種失敗一點價值也沒有。通常攝影人學拍照，總是在相同情境失敗很多次，才悟出如何做才會成功；死過很多次才會活能過來，攝影經驗就是這樣一點一滴累積成的。

　　挑照片最少要訂出品管三級分類法，每次外拍回來，就將總量分成上中下三級，各占三分之一，然後各類可再分級一次，如此做就已分成九類。若頂級品要再分亦無不妥，總之要將鑽石級放一起，金銀銅鐵各有屬類，廢物也是特殊的一類。

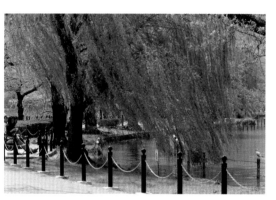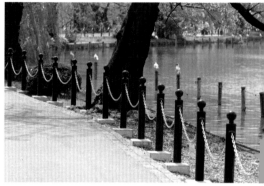

檢視照片是為了找出最好的，同時發現自己的缺失，拍照的角度也許只調整一點點，對畫面的影響卻很大。

兩張照片用同一器材拍成，前後時間相差不到半秒，右為站立就拍，左為稍微屈膝。要挑哪一張？刪哪一張？初學拍照就是不要刪照片。

　　管好品質分類，你的作品才會有價值，也許那一天就從業餘轉職業。刪檔案是罪大惡極的不良行為，應徹底禁絕。人一輩子可以拍到多少傑作，不是因你勤於拍照而決定，最重要是：拍而不刪，同時善於分類儲存，終有一天就可以看到自己累積了多少好照片。

　　養成好習慣，拍照才能稱心如意又快樂。拍照是一個人整體修為的綜合表現，暫時未能拍好不重要，因為拍照按快門只是整體工作的一小部分。檢討影像要從拍照心情做起，然後是一系列動作的反省，影像呈現只是按快門的結果，一剎那不能完全代表思考、觀察、行動和檢視，所以要預留空間以轉圜。

　　總之，拍而不刪才是對的做法。等到真正要刪劣質品，找個道友幫忙，做確認再刪才是聰明的好方法。

挑照片靠眼力，一定要鍛鍊！

你認為哪一張最好？答案在 192 頁。

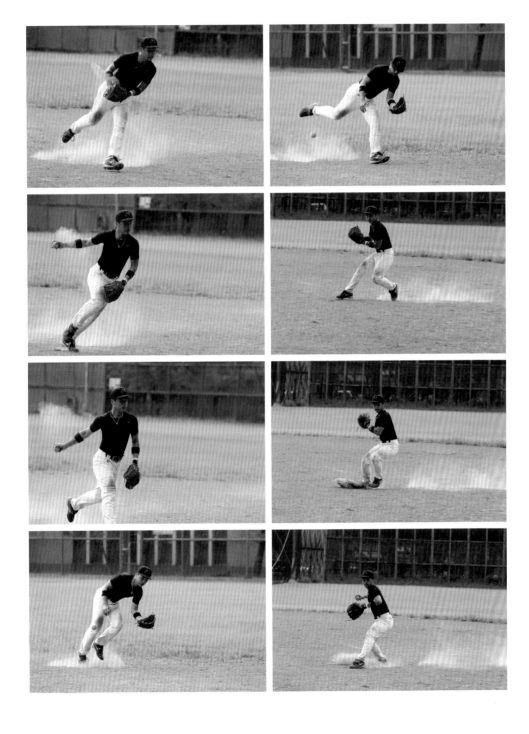

2/3 技術有常規，
表現才能天馬行空

　　拍照不必有師傅，任何人只要會按快門就算會拍照。除非自己想進步，想拍得更精彩，否則不學的永遠比較多。攝影師精通十八般武藝，受雇於人，拍照以滿足客戶的需求為目的。攝影家也很懂，卻是不願為他人拍，孤寂才是創作路，一般人學基礎就已足，想太多就累人。

　　人人皆拍照，只要過程快樂，似乎比拍得好更重要。人很笨，只是自己沒察覺，快樂與拍攝若能兩相合，何不費點神勇敢去學習，以免時過境遷，悔恨當時沒有「攝」好像。

　　為了避免悔恨多，「拍照」就得像「攝影」，正經思考，仔細拍，不但無損日常樂，更能因為照片好而增輝。要達此目的，就要勇敢做自己，選擇學習好方式，然後天馬行空任意拍。

　　回想日常事，為何插花、小白球、書法、畫畫、唱歌、演奏等都得學，唯獨漏掉學拍照練技巧？深思熟慮易有成，耗盡歲月登高峰。要不要學拍照？勇敢說：「我要！」

　　拍照這件事，算來算去只有鏡頭、光圈、快門的變化，外加點線面，想是很簡單，為何成就那麼難？

拍照有一定的規矩，那是對初學者而言，但對老鳥卻例外。直的照片有時橫放更有味，這就是非常規。常規是橫豎有別，該直放就老老實實直放，該橫放就乖乖橫放。

同一景物，同一時間，站在同一地點，也用同一個鏡頭，有時橫的構圖或直的取景，各有不同情境，不要猶豫不決，當下立即兩種都拍，以免錯失稍縱即逝的光影。

　　曝光，以前是拍照的大事，現在交給科技即可處理。萬一拍壞了，就用影像軟體打針做急救，只要守常規，補救並不難。拍照能一次就完全搞定算最好，拍照就要像拍照，使用軟體補救非不得已不要試，莫認搶救是好方法，它是特例，千萬不要誤將特例當正常。

　　拍照基本功要服從常規，表現才能天馬行空，自由發揮。創作無對錯或好壞，有人拍照不論白天、黑夜，光線強弱，永遠使用閃光燈，這是勇敢做自己。只要我高興，拍照自由揮灑有何不可！這就是創作的特權，你才是唯一的真主。

　　拍照要比一般平均水準好，一點也不難，稍稍掌握原則即可辦到。

照片裁切是拍照的常規，但有人愛也有人恨。愛，因為可以化腐朽為神奇；恨，因為第一時間沒有拍得很完美。

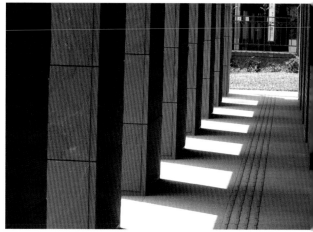

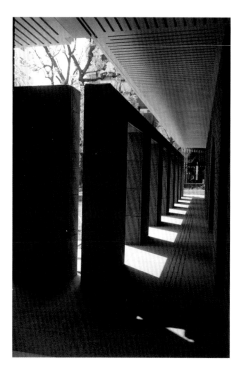

建築物的光影展現，通常建築師多有考量。
拍照是旁觀者的評斷，靠鏡頭運用和橫拍直
攝，就能展現你的觀點。

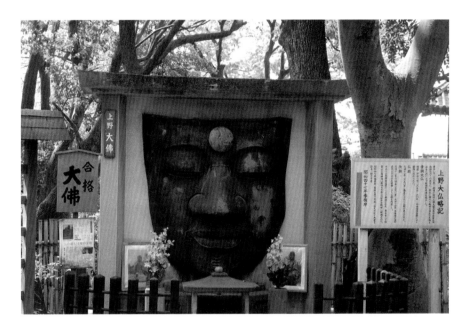

事後才淨化畫面，只有裁切才能做到。簡
潔之美最好是取景時就做好，但現場經常
有很多困難是無法克服的，所以要練會裁
切照片，才能有效凸顯主題，增進美感。

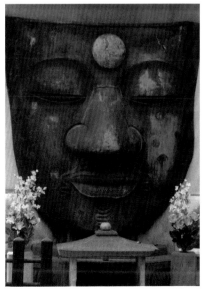

例如，拍照時永遠以兩公尺的距離為標準，再將主角擺放該處，拍多了，成就感自然來；或是不論在室內或室外拍照永遠使用閃光燈，置其他光源而不論，永遠一閃定輸贏，不亦快哉！

構圖，以少為多，力量聚。經營畫面利用點線面來安排，記住大原則，輕輕鬆鬆拍出好照片。我，才是拍照的真主，拿相機時我最大，一夫當關萬夫莫敵是氣勢，有氣勢才會拍出感人好作品。

拍照過程享歡樂，有聚有散非重點，瞬間即永恆最騙人，但人人願受騙。拍照不必比器材，手機雖可拍，可惜功能弱，APP 好用僅是表面好，若求方便無可說，否則拍照還是相機好，以免錯失太多好鏡頭。手機最強是日光下拍風景，第二強是拍近物，最好只有幾公分，此兩項它與高級相機可抗衡，只是檔案小，很難放大照片成為作品。

拍完照，選定好照片，洗出紙本最無憂，只存電腦太危險，硬碟壞掉所有檔案全泡湯。網路、雲端雖方便，無人知曉何時會陣亡。無常無答案，勇敢做自己，代價不輕估，心思要分明，可亂拍，要警覺，慎重拍照就會比人強。

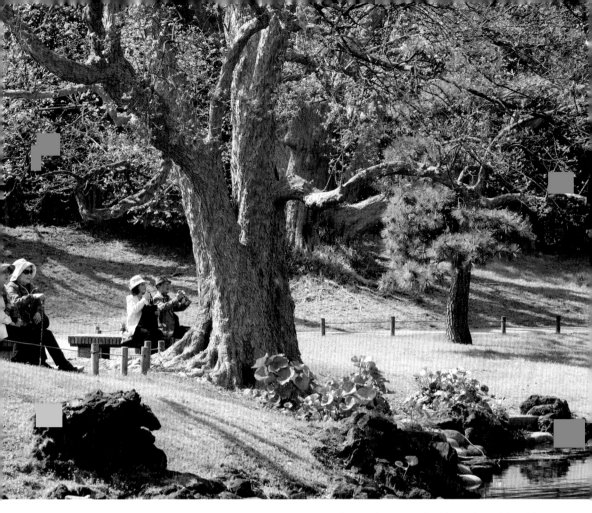

坐於大樹下，冬陽灑於背上，光讓人知道生命的主宰，樹看盡千年，教人謙卑。拍照經常是用心看景，眼只是通道。

2/4　怎麼做才能成為很會拍的人？

　　很會拍照的人經常可以拍到好照片，怎麼做才能成為很會拍的人？經常拍照的人偶爾也會拍到好照片，但絕不算是會拍照的人。許多人誤以為拍照很容易，只因存在這些偶然。

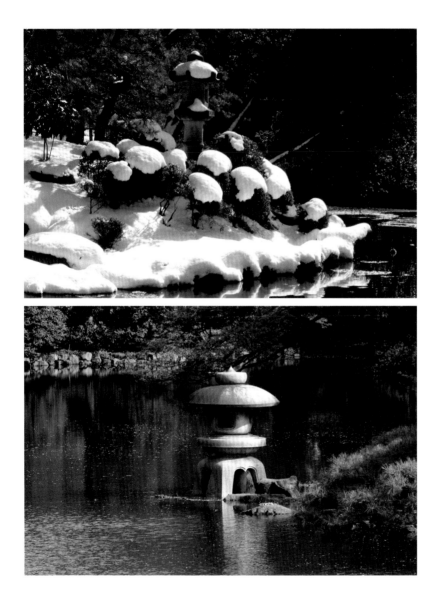

要成為很會拍照的人必須很會觀察，也願意花時間等待，耐心等待就可拍到
同一地點的冬景和春光。

　　學攝影為的是拍照能經常性成功，而非不可控的成就。要維持經常性成功就得經常賞析好作品，將成功作品內的要素提出，再精煉成自己的藝術細胞，讓好眼力成為指引你拍攝的明燈，攝影眼是通稱，包含美學和結構，深知點、線、面的力量，知道布局和元素之間的關聯，利用元素自身的力量，調和平面的視覺美，綜合力的瞬間表現就是攝影眼。

　　好照片的第一要素——賞心悅目，讓觀者覺得作者深知我心，進而引起共鳴。看的人和拍攝者若能快速知心，作品絕對有力。此際，語言文字是多餘的，就像眉目傳情，何需話語。

　　賞心悅目的作品一定有內容，內容是什麼？要呈現得很清楚，可以讓人看不懂，但自己不能不清楚，自己不能不感動。影像創作是先感動自己，再感動別人，才有存在價值。

　　好作品必定有好品質，品質分有形和無形。可見的，比較易辨；無形的，比較難解。易辨的從色階（註5）、對比開始，色階非常豐富，內含的資訊多，就像風景影像內容多到令人讚嘆，從照片可以讀到比現場更多細節，怎能不叫人讚嘆。相反的，若減掉色階有益作品，那麼色階少、對比強，反而是好作品。

註5 **色階**

色階就是從黑到白的階梯，階階分明，互不重疊。昔日，柯達公司將黑到白分成 22 階，界定照片從亮到暗可呈現的豐富度。

數位化以後，螢幕是呈現影像的載體，也就是數位的眼睛。好眼力，從黑到白有 256（0-255）個黑白階梯，就是所謂的 8 bit（2 的 8 次方）；彩色螢幕 RGB 各有 256 個色階，可以展現 256×256×256＝16,777,216 色彩，也就是螢幕可展現一千七百萬色的由來。

雪正飄，美女正在走，美腿在陰沉的光線下，卻展現出熱度，色階的完美於此景是沒有意義的。看色階分布圖一定要清楚自己身處的環境光，否則不看還好，看了之後一定滿頭霧水。因此，有人完全不信色階圖。

　　色階的呈現受光線強弱影響，作品的色彩則受控於光譜，暖色調、冷色調之分即由此來。為了解色的表現，知道光譜的完整或殘缺成了必備常識，了解才會為數位相機設定白平衡。有了基準，互補色、對比色才能自由應用，發揮色彩的力量。

　　知道光線強弱，明白光譜、色溫才能定調，定調是為影像分判軟、硬。軟色調的特色是柔得叫人拍案，硬色調則表現陽剛、冷漠、堅強。面對景物如何瞬間決定展現方式，取決於紮實的訓練，它是孕育好照片的養分，好照片賴於判斷正確才能起作用。

　　正確曝光是含糊之詞，只是經常對，但不是永遠對。好的曝光靠作者決定，有時要多曝一點，有時要少曝一點，就像大廚師掌握火候和用鹽，運用之妙存乎一心。縱使上述諸要皆掌握，頂多稱為攝影匠，因為這些只是技術上的死束西。

光的力量，讓景物起死回生，老牆因陽光角度而流露時間的故事。伊藤博文的字，美而有力，高掛神社上，日本人視為國寶。日本殖民臺灣，建設鐵路時，他因重視而賜字「開物成務」，後來卻被丟棄了！

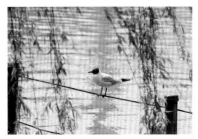

拍照是全身總動員的活動，看到、想到，再拍到，還要拍
到最好的畫面才算成。所以亂拍並非毫無章法的蠻幹。謀
定而後動很重要，例如柳絲飄盪，就得判斷怎樣的畫面最
好。烏鴉在枝頭，是美或不吉，要不要拍？

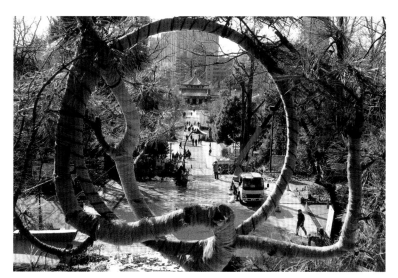

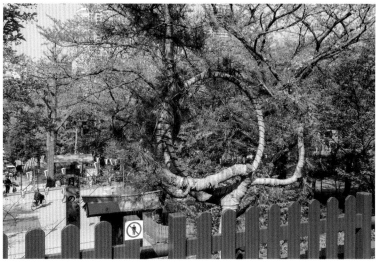

月之松是日本上野公園觀音寺的名景，松的枝幹要被雕成滿月圓，還真得一番功夫和歲月的積累。移動腳步，前拍後觀才能觀出景的奧妙，勤於換位，才能找到最好的拍照角度。

有些照片並非讓人一看就懂，它除了明確的主題，還留有大量的想像空間，等待觀賞者去探索。

　　好照片會講故事，內容精彩，故事感人，觀賞有無窮樂趣及感動。好作品牽扯到拍的、看的和被攝的人事物。攝者和被攝者接觸的第一時間即應完成對話，才有可能形塑好照片。林林總總只為按動快門一剎那，決定性瞬間應是一連串思考和反應，而非盲拍的結果。

　　照片拍得很清、很明，就算好嗎？未必。數位時代的好照片，往往因產出總量爆增而被淹沒，能在照片中選出「深得我心」之影像是新課題。一個人會拍但不會挑選好照片，既枉然又可惜。

　　好照片能傳情，具此要，即是好。傑作則是眾多要素彼此呼應，相互加分，而無抵觸。好元素愈多，好照片之味愈濃。建立原則再顛覆原則，試著找捷徑，好照片此中來。想要成為很會拍的人，先要知道怎樣的照片才算好。

一看就懂的照片，最需要掌握氣氛，抓對那一瞬間，好照片就成了。演出的照片絕對沒有這樣的效果。若還要喊 1、2、3 要拍了，不是無知就是笨。

因曝光過度,幾乎已被判死的影像,拜數位科技之賜,
仍可救回,令人不得不讚嘆數位照相的神奇。

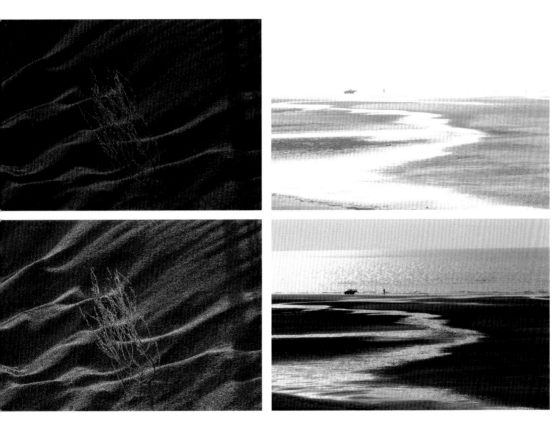

數位拍照真的很容易因曝光問題而失敗,不論過曝或曝光嚴重不足,只要懂得用 RAW 檔來拍,萬一出問題,用影像軟體通常救得回來。但拍 jpg 檔就不一定了。你還用 jpg 檔拍照嗎?

2/5 鏡頭瞄向何方
　　才能攝得好照片？

　　鏡頭的方向考驗看的能力，看得到才能拍得到，這是鐵則。如何看？要領很重要。

　　看得仔細才能慢工出細活。慢，僅是好的開頭，要拍到好照片，就得具備在混亂中找美景的眼力，一般稱之「攝影眼」。美景處處有，但非時時處處皆可拍，值得拍的景物固然多，但構成條件的時機並不一定具足。

　　最主要受限於天氣的光影效果。光是攝影的生命，不好不能強求，只能等待或下次再來。有光無影，雖不下雨，絕非拍風景的好天氣，除非有特殊目的，否則不拍也罷。薄雲天拍人像最適合。所以，拍照的事情，老天才是主。人只能依天，決定當下該拍什麼最適宜。

　　對攝影人而言，並非不下雨就是好天氣，有影子存在才能訴說情感。因此，初學者要勤練光影效果。取景，隨時用「減法」，減掉畫面不需要的，包括你不想要的，減到不能再減，精華即現。

　　肯減，就掌握攝影要素了。只要心中認定「此景可成像」就以鏡頭視之，研究肉眼所見和鏡頭所現，差異何在。眼視，情映，肉眼連著腦袋，所以情境容易銘於心。

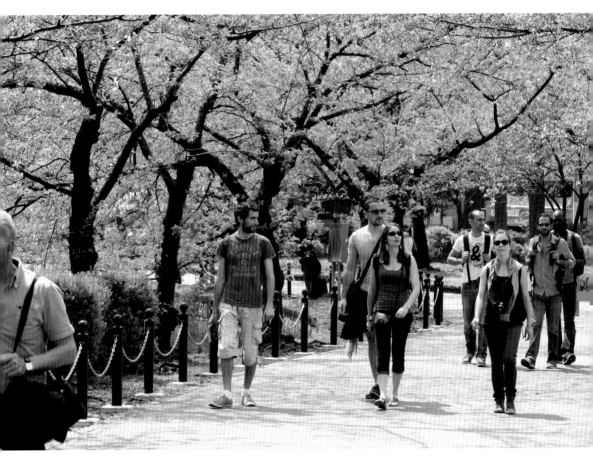

拍照靠取景，所以要經常想像場景的變化。移動中的人最易引起景物轉變，所以人永遠是拍照的題材。人物加光影再加顏色，好影像已呼之欲出了。

色彩帶動景物，普通的街景只要人的衣飾亮麗，就勾起拍照的動機。亂拍就是有感而發的訓練自己。

但鏡頭對應之景，毫無情覺，它照之現之，不管你要或不要，鏡頭涵蓋的各項景物，一律入鏡，稍不注意，事後就會發現各種破壞畫面的雜物，毀了一張可能是佳作的好照片。因此，看鏡頭所現之景要很小心，並當場做調整。

用鏡頭取景，就要判斷視角，然後思考怎樣使用鏡頭。用廣角或用標準？用微距或用長鏡頭？最恰當的永遠是唯一的。隨後就要考慮光圈大小，以決定景深效果，景深對，可為好照片加分，影響深遠，不能不注意。

要拍出好照片必須站對地點，對的點才有好視角。然而對的點在哪裡？不費心思不容易找到。找到對的點配上最佳視角，還要會選用對的鏡頭，你必須十分機靈才能快速改變以求最佳成果。

鏡頭指向何方才能拍到好照片，必須靠累積經驗，例如：
同一雕像，正面拍他像翻山涉水而來，背面拍則是像跑去
咖啡店。

　　距離調至最佳，再佐以正確的鏡頭，按下快門雖只是一瞬間，呈現的卻是你一輩子的修為。要拍到好照片，勤於遊走以勘察好位置，人人皆知，卻非人人能做到。

　　照片要具美感才能吸睛。美感的養成，除加強自己對美的靈敏，日積月累更重要。美之外，照片要有魂才能感動別人，這是深度訓練，要廣泛吸收各類養分才能奏效。拍照之後為什麼要檢討，目的在找自我缺點，能發現才能改進、補足。

　　看照片的能力要訓練，才會判別照片好壞。能分辨照片好壞再拿相機，用鏡頭取景就容易了。觀看令你有感的好影像，並記下它的好，拍照時就會不由自主地模仿，好照片就是這樣煉出來的。觀賞好照片，自然養成敏銳的眼睛，它能指引你鏡頭應對準何方。

　　學習運鏡取景，要多看、多欣賞。對於美麗的事物，不論外形、布局、質感、色彩都要仔細看並銘記於心。培養寫作能力須背誦佳句和佳作；學攝影，默記五百張傑作，同樣非常重要，默記後要活用，經常與自己的照片比，以求融合和應用。

　　拿起相機，鏡頭指向何方才能拍出好光影、好品質、能敘事又感人的照片？練習是唯一妙方。每個人都要一再練習，練習過程，丟的、留的千差萬別。不練，欲知妙方，難如登天。

春有花，冬有雪，一年四季天天
皆可拍。你認為不能拍的時刻，
只因尚未掌握當時的情境，也沒
有站對位置，沒有用對鏡頭。一
切反求諸己，進步最快。

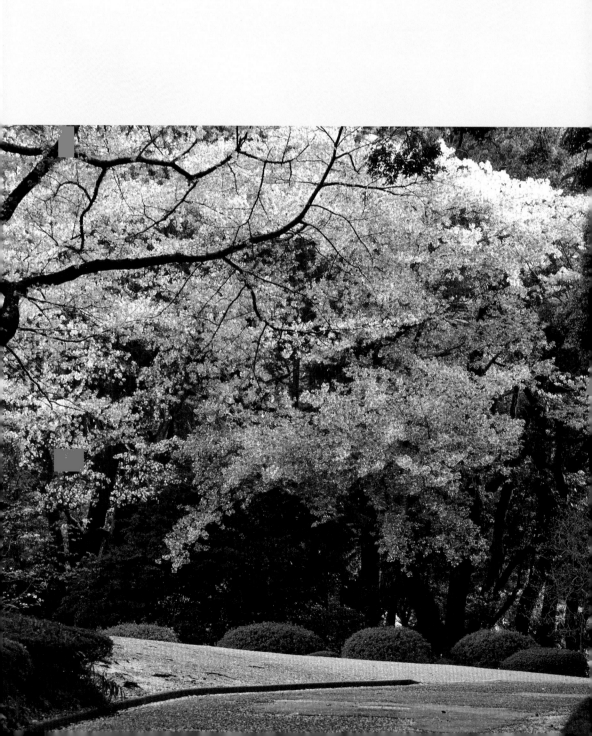

第三章

人與鏡頭的溝通

$\dfrac{3}{1}$ 用眼感知鏡頭成像的美

　　眼睛和鏡頭完全不一樣，若能將眼睛所看的用鏡頭呈現，你就具備了成為攝影高手的條件。表面上，這似乎是不合理，但細想就會明白。一般人要經過長久的訓練，才能培養出這種能力。

　　眼睛沒有變焦系統，不可能有既是廣角又兼望遠的神奇功能。鏡頭約略等於人眼的視角，在照相機上稱為「標準鏡頭」。它以人的角度為設計標準，依人眼而產出，此鏡頭才是真正的拍照利器。人從出生開始即依眼視物，攝影術則是藉鏡取景，一般人學拍照就是在訓練眼睛，未拍即能預測鏡頭成像的效果。

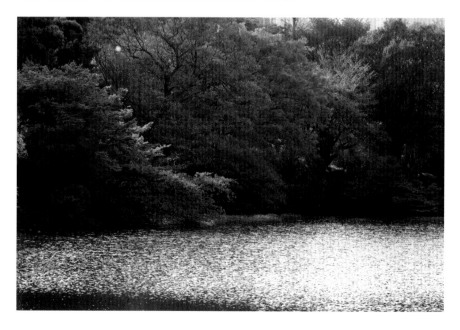

眼睛和鏡頭的功能有一點類似，但作用完全不一樣。拍出好照片的神奇功能在腦中，它能將眼睛看的轉換成鏡頭影像，讓你選對該用的鏡頭，攝得最棒的照片。

　　學拍照初期要經常拿鏡頭看景物，才能累積出對影像的敏感度。熟悉廣角鏡頭的特性，就知道在何種情形使用廣角鏡頭拍攝最好。望遠鏡頭也一樣，只要將人眼與鏡頭的視覺性拉近，即可推知鏡頭成像的樣貌，就可不必經過思考，即知照片成像的模樣。

　　了解鏡頭特性，面對景物時就知道該選用何種鏡頭。以彰顯畫面特性，廣角鏡和望遠鏡各具功能，這是人眼沒有的，善用即能產生好影像，創造新視覺。

　　使用鏡頭不該只站著用，以人的高度看景太通俗，也會失去攝得佳作的好機會。在街頭躺下、趴下來拍，要有勇氣才做得到；狗眼看人低，用在拍照取景，往往會發現新天地。反之，從高處俯視，將常見景物藉視角改變，創造新視覺亦會有新趣味。

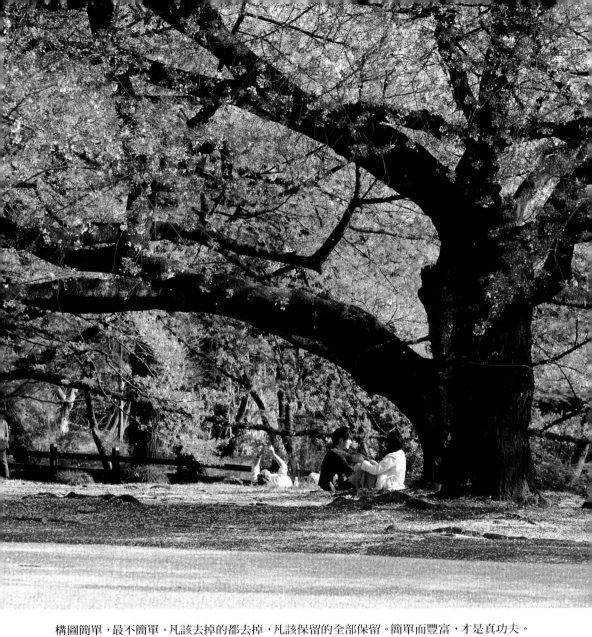

構圖簡單，最不簡單。凡該去掉的都去掉，凡該保留的全部保留。簡單而豐富，才是真功夫。
簡單是態度，態度對才會幸福滿滿。

眼睛和鏡頭的功能有一點類似，但作用完全不一樣。拍出好照片的神奇功能在腦中，它能將眼睛看的轉換成鏡頭影像，讓你選對該用的鏡頭，攝得最棒的照片。

　　學拍照初期要經常拿鏡頭看景物，才能累積出對影像的敏感度。熟悉廣角鏡頭的特性，就知道在何種情形使用廣角鏡頭拍攝最好。望遠鏡頭也一樣，只要將人眼與鏡頭的視覺性拉近，即可推知鏡頭成像的樣貌，就可不必經過思考，即知照片成像的模樣。

　　了解鏡頭特性，面對景物時就知道該選用何種鏡頭。以彰顯畫面特性，廣角鏡和望遠鏡各具功能，這是人眼沒有的，善用即能產生好影像，創造新視覺。

　　使用鏡頭不該只站著用，以人的高度看景太通俗，也會失去攝得佳作的好機會。在街頭躺下、趴下來拍，要有勇氣才做得到；狗眼看人低，用在拍照取景，往往會發現新天地。反之，從高處俯視，將常見景物藉視角改變，創造新視覺亦會有新趣味。

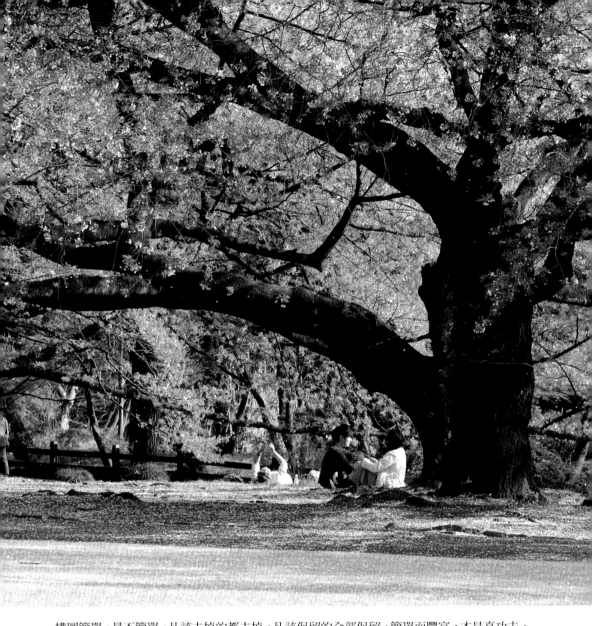

構圖簡單，最不簡單。凡該去掉的都去掉，凡該保留的全部保留。簡單而豐富，才是真功夫。簡單是態度，態度對才會幸福滿滿。

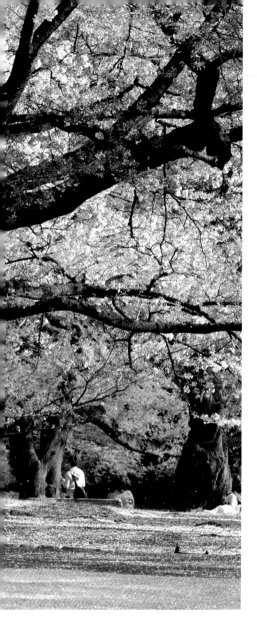

高美溼地的野草，因陽光而展現美姿；日本庭園內的
小樹苗，工匠為它們結草度冬，冰雪無礙。

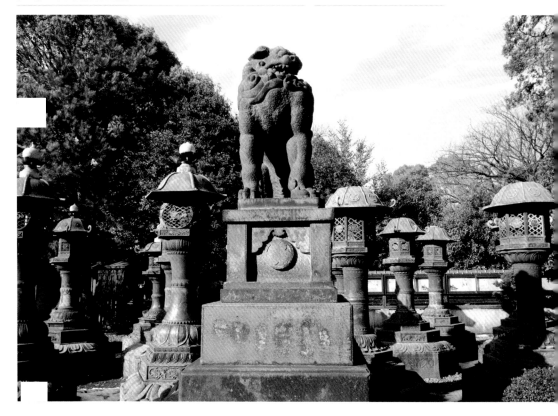

獅吼震八方，光明永相伴。

　　廣角鏡頭的透視感非常好，要善用；望遠鏡頭的壓縮感讓景物擠壓在一起，讓影像變得緊實，這是人眼能力之外的看景方法；近攝鏡具擴張感，能將微不足道的景物，拍出前所未見的美。善看即處處美景，尤其因你懂得靠近被攝體，用鏡頭微拍讓主角徹底呈現，這就是善用鏡頭的好處。

　　只要懂得充分「變換視角」，即使只有一只標準鏡頭，也能像萬花筒一樣創造好影像。新鮮感是大家追求的表象，從這裡出發最容易得到掌聲，但表象僅是練習拍照的基礎，徹底培養眼力，才能貫穿眼與鏡頭之間的差異，間接成就影像的深度。

　　眼界有高低，鏡頭成像品質也有優劣，所以拍照是整體能力的考驗，不要輕忽才是正道。

3/2 鏡頭的特性

鏡頭由多片凸鏡、凹鏡共同組成，目的是將物體反射的光線，重新凝聚成像。但光波有長、有短，又分可見光、不可見光，不論看得見、看不見，它都影響成像。不同光波的成像點分散前後，因此，鏡頭的組成有群、有片，共同的任務皆是求「好像」。

路旁的含羞草，花雖小，姿色同樣迷人。拿出小相機靠近才拍，自然有好結果。只要是相機都有最短拍攝距離，超過極限你就會按不下快門，要稍微退後就會恢復正常。

幾片幾組尚不足以克服光的問題，於是鏡片要塗膜，形成過濾效果，力求完美成像。但仍有缺憾，於是從鏡片的原料改良。廠家從研磨的技術精進，讓鏡片的曲度更能美好地折射各光波集於共同處，鏡頭因此有好壞之分。

同一只鏡頭設有各級光圈，有大有小，讓光線經過的總量可以被精確控制，再配合快門速度，使拍照者能隨意控制「正確曝光」。曝光量確定後，更能利用景深，創造清晰範圍和模糊景像的界限，使焦點主體輕易浮現。

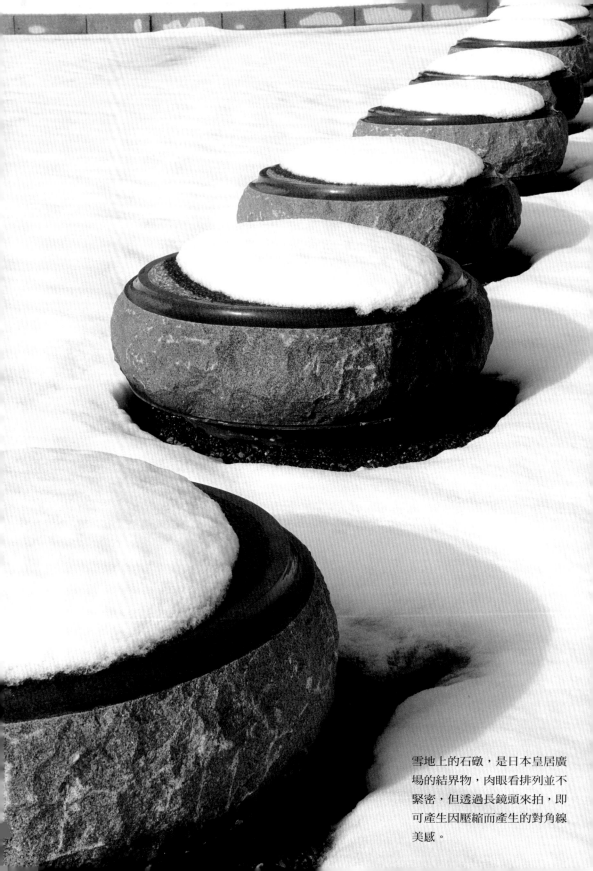

雪地上的石礅，是日本皇居廣場的結界物，肉眼看排列並不緊密，但透過長鏡頭來拍，即可產生因壓縮而產生的對角線美感。

廣角鏡的特性是誇張近景，所以能將飄落地面的油桐花拍成這麼大，看起來很突出，路邊的野花也是如此。拍這類花草，小相機勝單眼。

長鏡頭的優勢，從這兩張照片即可輕易印證：一張是東京靖國神社的玄關大門，用壓縮效果呈現木門的厚實；另一張則是淡水的小白宮，建築因曲線和柔和的亮光而顯溫雅。建築見證人間記憶，所以老建築不能亂拆。

　　每只鏡頭雖有各級光圈，但僅有某個光圈成像力特別好，此處即是該鏡頭的最佳光圈。使用者可以不介意很多細節，但不能不懂。多看專業機構的測試報告，懂得愈多，才可能花小錢買到好鏡頭。有時原廠製造反而輸給副廠，此為副廠厲害之處。

　　沒有鏡頭也可以拍照，此種相機叫針孔相機，只要在密閉全黑盒子，穿一小洞讓光鑽過，即可在適當位置成像，在此處設置感光載體，即可記錄成像景物。亦有實體投影的成像方法，有興趣可玩一玩。以上同屬攝影範疇，只是數位化之後，暗房變明室，人們的玩法也跟著變了。

利用長鏡頭的壓縮特性，讓景物紮實緊密，視覺上會認為照片內容豐富，主角又很凸顯。

對焦另有一難，當光圈開到極大已無景深時，那麼核心中的核心，該定在哪裡？例如，拍美女的臉部特寫，又使用長鏡頭，開最大光圈，有聚焦平面而無景深，對焦點該放鼻尖呢？還是眼睛？或耳朵？此刻的對焦技巧真是失之毫釐，照片成敗全由它來決定了！

所以選擇焦點真得慎思明斷，又包括個人主觀決定，如此細膩的抉擇，相機的自動對焦是幫不上忙的。跳開困擾，充分了解自己的相機，才能自由拍攝。正確對焦的判斷，就任人自由為之吧！

通常，相機內部會有多種對焦模式供使用人選擇，拍照時，攝者只要依場景下指令，即可見人拍人，見景拍景。拍風景，採用全面式對焦；拍團體照，人物只有三、五個，又要留有到此一遊的景物，用中央區域對焦最正確；很多時候，單點對焦最好用，因它讓攝者可以自由發揮，完成畫面的安排。

上圖是教你認識景深，三個人當中最主要的人物最清晰，因焦點聚於此，次要人物有點模糊，最不重要的最模糊。此為景深的應用。

下圖為廣角鏡的特性，它的視角大，可以收進來很多景物，並產生透視效果，叫視覺誤認縱深的長度。

　　拍照第一招靠觀看，看好了、主角定了再聚焦於此，構圖，取捨畫面，決定影像元素之間彼此的呼應關係，然後按下快門。一連串的動作和布局皆於一瞬間完成，對焦不快就會錯過快門機會，讓決定性瞬間平白錯失，當然就無法拍到好照片。

　　對焦快，要像劍出鞘，電光石火，勝負已定。因此操作相機的能力，務必滾瓜爛熟，像舞蹈家能在舞臺上身輕如燕，姿態優雅，無不是千錘百鍊的結晶；像演奏家臺上一時，臺下一生；高球名將更是天天揮桿苦練，小白球才會聽話，一起桿即知球飛往何方，預估會降落在哪一個點、如何滾再停住，這才叫真功夫。

　　要一眼判定該聚焦何處，平常就要不斷地練，練到「看得到就拍得到」絕不失誤的程度。不論職業或業餘，想要能時時拍得好照片，對焦精準最重要。

　　一般情況用自動對焦，特殊情況才由「人」操控。對焦是大事，焦點有誤等於作文離了題，文題不相符，精彩哪能論？除非常常拍，否則偶有對焦不準是常態。

　　拍照後，善檢視，除了挑選好照片，附加價值在找錯，錯誤能找到，此錯才能除，否則失焦老是改不掉。

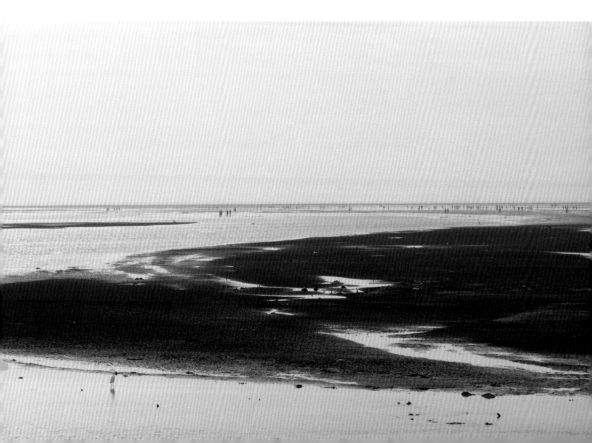

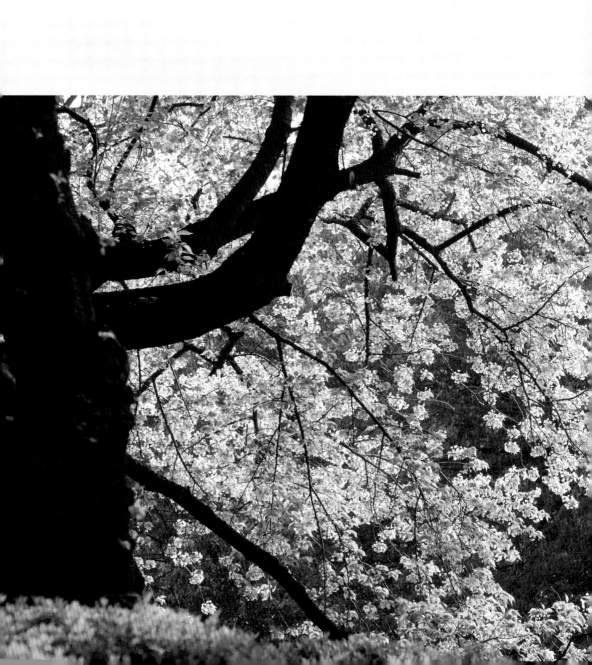

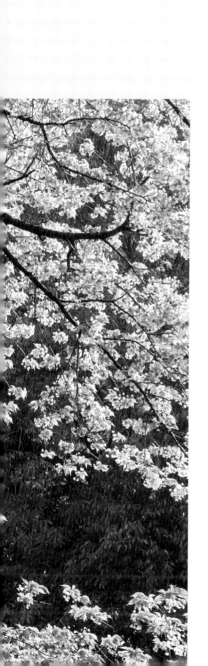

第四章

技巧的四大魔法

4/1 四大魔法之首
——Ａ 模式光圈優先

　　為了追求拍得清、拍得明，摒棄各種干擾，廠商發明 Ａ 模式幫助消費者，但它有兩大門檻要注意，一個是快門太慢，至使影像產生模糊，一個是快門超過最高極限導致曝光過量。Ａ 模式之高明在於先消滅了光圈變動引起的困惑，讓拍攝者全神貫注，專心應付其他技術變化的挑戰。

　　使用 Ａ 模式，要先將光圈定於一處。鎖定何處最好？我們不妨將光圈切成三級，放在最大光圈，景深最短；放在最小光圈，景深最長；放在光圈的中間值，景深不大不小，沒有人會特別注意它的影響，一般人用得最多。

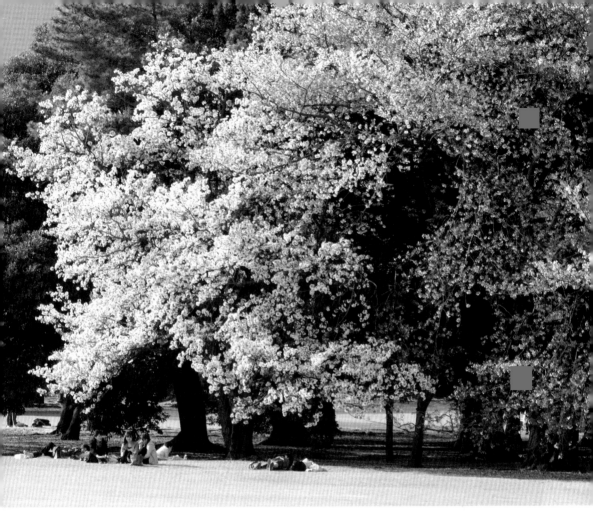

A 模式不管對生手或老鳥都很好用，只要注意控制光圈用以調景深，就可悠遊自在地拍照，專心於構圖和掌握快門機會。

　　短景深，清晰的縱深不夠，若重要景物模糊，好照片也可能變差。長景深，雖然可以幫風景、建築等呈現完整的清晰面貌，但使用不慎會掩掉重點，亦可能因光圈太小導致快門速度太慢，致使相機不穩，造成影像模糊。

　　記住這個重點，剛開始使用 A 模式時，若使用短焦距拍照（廣角端），將 F 值擺在 5.6 左右，那是很棒的選擇；若使用長焦距（望遠端），選用 F8 或 11 比較普遍。

　　將光圈值開到極大，又拍距離很近的人物，除非是廣角鏡頭，否則照片上的清晰範圍，很可能只剩下一個清晰點，如果那樣不能滿足你的需求，就得改變。為了追求清晰縱深的擴大而忘了快門速度的需求，也會導致失敗。攝影像煉劍，劍要硬才鋒利，但易碎，所以使用小光圈配高速快門是高深的技巧，一般人使用要特別小心。

　　用 A 模式的缺點是快門速度，搭配不善，造成曝光失敗。若清楚自己手持相機的功力，知道自己拿各種鏡頭穩而不震的底限。一般標準 300mm 的鏡頭，建議快門速度不要低於 1/300 秒，若你是年輕又靈活的天縱英才，或許可以 1/60 秒而不敗。不實測，就不會知道自己拿相機的穩定力。

　　若以 20mm 的廣角鏡頭拍攝，理論上用 1/20 秒拍是安全的，或許降至 1/10 秒或 1/5 秒，你仍穩如泰山，這就是你的優勢，要善用。另一祕訣就是同一景拍很多張，然後選出品質最棒的一張。另外，也要知道相機的快門上限，以免誤用大光圈，造成曝光過度。

　　當 A 模式有所不足，致使快門速度太慢時，第一個強心劑是拉高 ISO，每拉高一級，快門速度跟著提升一倍；若還不夠，繼續提升 ISO 到你能忍受的程度。第二個救兵是開大光圈，一級一級調整，寧願犧牲景深也不願空手而回。當光圈已放大至你的忍受極限，依舊不足，第三個救兵是搬出三腳架，讓一切恢復常軌，ISO 該低就低，光圈又可縮到最小，讓景深充分發揮作用。

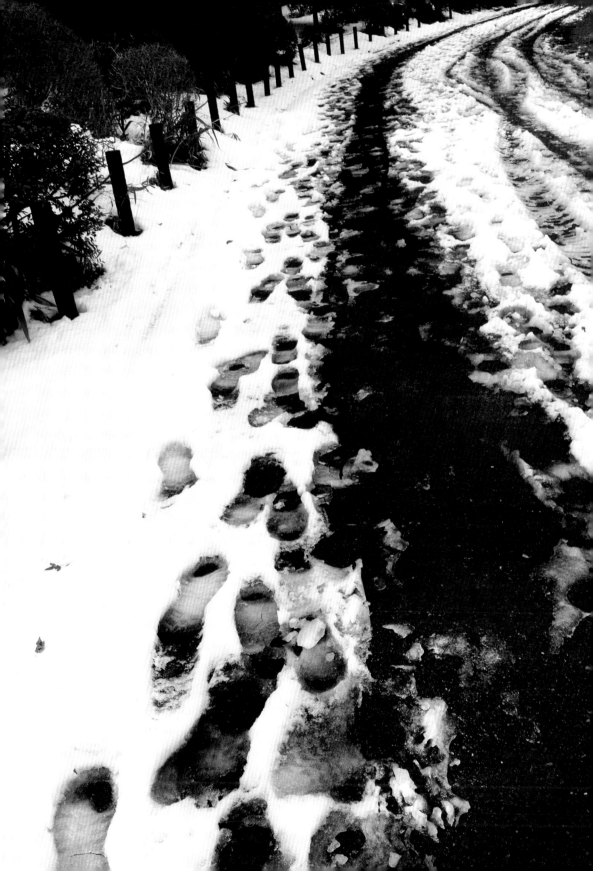

4/2 魔法天王
——S 模式快門優先

　　S 模式是拍照當中最神奇的妙法。它可以讓活的瞬間死亡，例如飛行中的子彈，高速快門可以令其固定，僵在照片中停止飛行；亦可用慢速快門，讓動能不足的靜態景物，變成動態展現，例如用慢速快門加上搖擺相機，即能創造流動感。兩相比較，死活由人，真妙！

　　一般來說，快門控制可以防止照片模糊，模糊是拍照的大敵，除非是創作，否則避開為上。引起照片模糊的原因，相機不穩是主因，快門速度太慢是從犯。震動，以高速快門即可對治，對焦不準的模糊則得另外討論。

要讓快門速度決定影像的生命，S 模式非常好用，匆匆忙忙之際，最忌相機未拿穩就急著按快門，因此以快門優先拍照，既可搶拍又不必擔心手震引起的模糊。路邊小草，隨機而拍，景深算老幾？

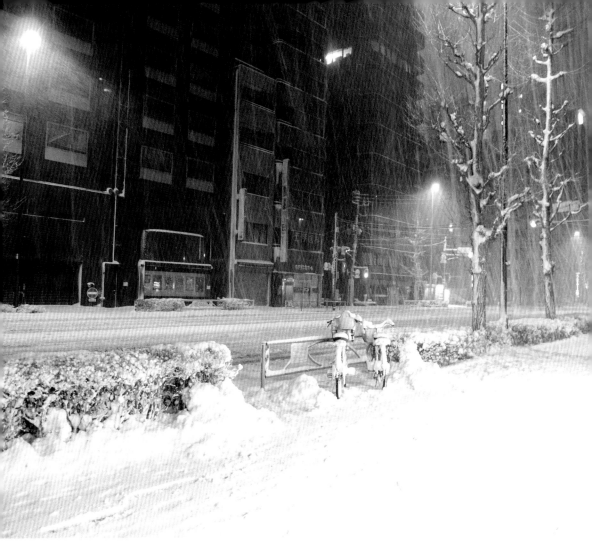

S 模式最主要考量是相機的穩定度，避免因手持相機震動引起的模糊。現在多數相機或鏡頭多擁有防手震功能，所以拍照更不容易失敗了。

　　有了防震鏡頭和三腳架，S 模式的天地更寬廣了！快門速度引起模糊，根本原因在人。坐交通工具時若要拍照，得用高速快門才能讓影像清晰。在路上邊走邊拍，又不停下腳步，身體永遠在動，快門也只能快無法慢。靜心慢行，慢速快門比較無妨礙。

　　拍照最令人擔心的是無感，感官全閉，誤以為 S 模式可以搞定一切。事實剛好相反，快門優先應隨時隨地不斷地改變，才能符合時空變化帶來的考驗，拍照絕沒有一次吃到飽的福利。

若拿景深和相機穩定度比，穩定度當然比景深重要，
所以用 S 模式是以相機不震動為最優先的考量。

　　快門速度是表現照片動感的好工具，它顯而易見又極為討好。若
你曾經看過「子彈射穿蘋果，彈頭剛飛離蘋果」那一瞬間的照片，
子彈是被凍結的，即可了解攝影史上，為了證明馬匹奔跑時是否四
腳離地的故事。人的眼睛也有極限，永遠無法看準某些現象，以至
見解各異，產生誤判。為解決此一問題，相機的高速快門已成為科
學上留存證據的途徑。

　　使用慢速快門做為創作工具是好方法，因每個拍照者的眼睛都是
獨特的，感受也獨特。所以他可以絕對的主觀，以任何快門速度創
作，只要他的獨斷廣受肯定，即可名滿天下，財源滾滾，創新即此
意。

　　美籍日裔攝影家杉本博司以一張底片拍一場電影，一次曝光長達
兩三個小時，快門速度就是兩三個小時；他也拍蠟燭的一生，一次
快門的時間就是一根蠟燭從點燃到燒盡的過程。中國的儒釋道文
化、有無的哲思，被他的影像作品詮釋得恰如其義，難怪他紅遍國
際，目前東洋地區身價最高的攝影家就是他。

鹿港天后宮具代表性，香火鼎盛人潮多，但廟該是莊嚴清靜，左進右出，大人物走中間，草民則門外坐。想好了才拍比較容易拍到想要的。

用 P 拍照就像獵人打獵，在商店街就射櫥窗的擺設和玻璃反光，射也得等待，窗景粗看是靜態的，但加入玻璃映照人、物、車流、光線等變動元素，拍照者就有很大的想像空間。建物古蹟則更深沉，得有歷史的骨肉，影像才容易復活。拍照不能只攝取表象，要添加人文氣息才有加分效果。

　　拍照不是在追逐成功，只是避免失敗。只要失敗少，累積多了就是成功。例如，拍逆光照，測光系統最容易失靈，此刻就要動點手腳，利用相機曝光補正，增加 EV 值的供應，讓被攝體不因逆光而變得太黑、太暗，可是亮部就得被犧牲，若求完美，就得採人工方式以補足缺失。想拍剪影效果，就單純地以強光做曝光基準，不管主角人物會變黑。

　　P 的愛好者若喜歡拍逆光照片，出門就要加帶閃光燈，必要時用來補光，不用閃光燈亦可用反光板代替。使用 P 模式，最重要的就是「我什麼都不在乎」，以此心情拍照真的一點負擔也沒有。真的發現很喜愛的被攝體，卻又怕拍不好，就用 P 模式加上拍 RAW 檔，再用影像軟體做補救，通常可以得到很不錯的效果。

　　拍照，想無師自通，就得走很多冤枉路，就像煮菜，煮熟容易，但要燒出好味道需要真功夫。同樣的廚房，不同人去料理，燒出不同的美味，沒有廚藝就會煮成豬食。同一相機拿在不同人手裡，可以拍出傑作，亦可能拍出庸物。心主宰一切，親近它就得善成就；背棄它將無所依循。

　　P 的操作鈕通常設計於相機上的重要功能區，重要性不言可喻，所以 P 的使用最適於不熟悉技術、卻美感深厚的人，用 P 擷取美感，就是這類人物拍照成功的祕訣。

4 / 4　本尊現身，以智取
──M 模式手動定乾坤

　　M 模式好像很嚇人，其實很好用，只要你將光圈定好，快門速度擺好，用 RAW 檔拍照，再輔以 ISO 自動，必要時利用 EV 值增減，大概就可孫悟空七十二變，隨心所欲地拍照。M 模式用熟了，再回頭使用傻瓜相機，就會讚嘆使用 M 的好處，因為它讓你了解傻瓜相機的厲害。

　　對已具功夫的拍照者，用全手動模式是主流，他們依賴自動對焦，不會任意關閉防手震的功能。除非不得已，現在已少有人會百分百用手動功能的模式拍照，何況現今的鏡頭設計非常不利於完全手動對焦，以微調補足自動對焦不足的倒是常態。

　　拍照，每個人習慣不同，有人喜歡高感度，永遠以 ISO400 或 800 為基點；有人偏愛高的 ISO，以求小光圈、大景深；但也有恆以 ISO50、100 為標準的攝影人。ISO 可以自由調變後，M 模式同時滿足了這兩種人的需求，他們可以隨時隨意地調整 ISO，讓 M 模式的拍照天地更加寬廣。

　　拍照最怕室內、室外變換不定，因兩者的光線差異實在太大了。自由轉換的數位 ISO，徹底解放人為操作的困擾，讓拍照者可以隨時憑已意選擇曝光區域，並主控 ISO 的高低，這是軟片時代完全無法辦到的。

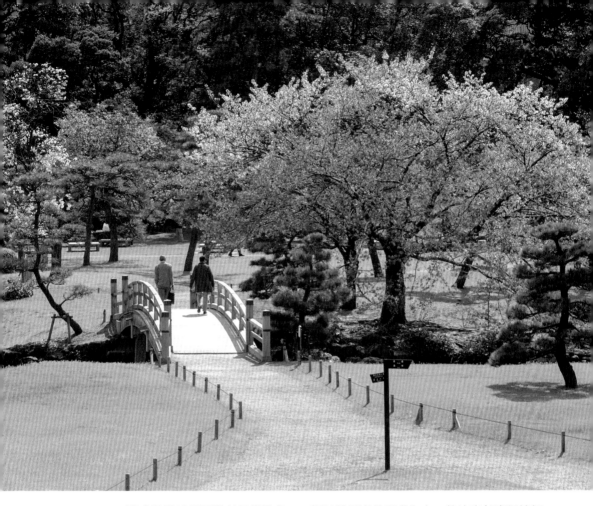

M 模式通常以老經驗者用得最多，一切以拍照者的思考為主，他決定怎麼調控相機，採用何種技巧，由拿相機的人主導全局。

　　景物通常有亮部和暗部，拍照者若以亮部為測光標準，暗部就會被更壓縮；若選暗部為主，亮部就得多耗損。在明暗間挑選「當下」的最愛，除了 M 模式外，別無替代方式可用。明暗差距極大時，甚至有人利用 HDR（高動態範圍）軟體整合明暗的驟差。

　　M 模式最主要的作用就是要拍照者「對景思情」，加深思考什麼才是最重要的。此模式會讓拍照者減少按快門的次數，但相對提升了影像的品質。質量相較，質當然更重要。用相機揀取好景像，就像拾荒者在大環境中挑揀有價之物，揀到金銀寶物當然勝於撿到一車廢紙，廢紙雖然體積大，價值卻不高。

拍照很容易，只是點、線、面，光影和色彩的組
合而已。領悟這幾樣元素，就可以拍得比別人
美。拍照能力強弱的分別，就在於瞬間判斷力和
想像力，想像力以靜制動，瞬間力是眼前的爆發
力。

離得遠遠的，用長鏡頭來拍，才不會將建築物拍得東倒西歪，建築物變形或向後傾倒，應盡力避免。上野公園內的東照宮，參拜者絡繹不絕，經常出現不相干的人進入鏡頭，所以耐心成了必要的元素。

　　相機必須用到融為身體的一部分，才能在觀看中，看得到也拍得到，因為許多好景色稍縱即逝，因此 M 模式才是智者的好選擇。尤其你要創作時，很多技巧是偏離常規的，不用 M 模式就會出現許多障礙，這些障礙卻是一般人拍照時的好幫手。機器太聰明了，任何事都想插一腳，只有 M 模式可以排除它的魔障。

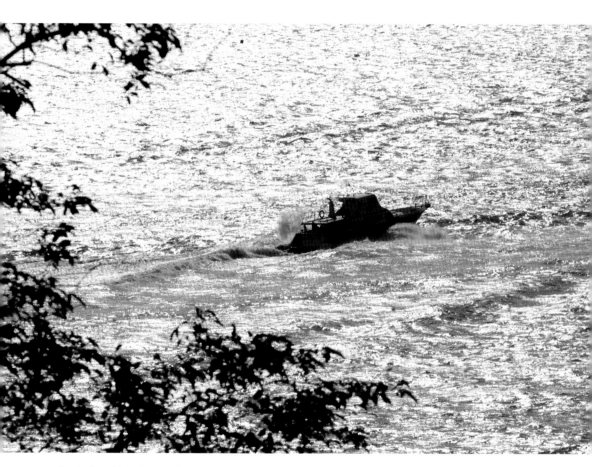

夏日午後，站在淡水河邊的山頭上，河光潾潾，海巡署的小船奮力執勤，反光熠熠，眼難正視，如何拍才成？就用 M 模式和 EV 值加減吧！此種難題，數位相機最擅於克服。自作聰明，反而吃苦。

攝櫻要膽大心細，不厭其煩，慢慢看，仔細挑，然後按下快門。遊走四方，繞著樹轉，才能慢工出細活。上中下三張照片，乍看相似，但時光流動的痕跡會寫在花容與枝條樹幹上。拍照功力深淺，就在於看得深不深、透不透。拍照運用技巧是基本能力，內心的感覺要藉著樹的花影展現才是功夫。

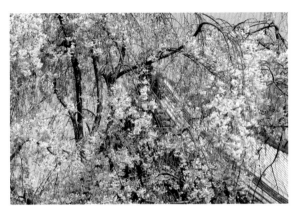

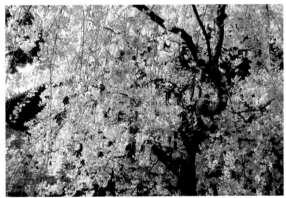

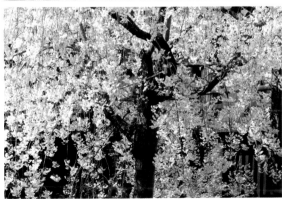

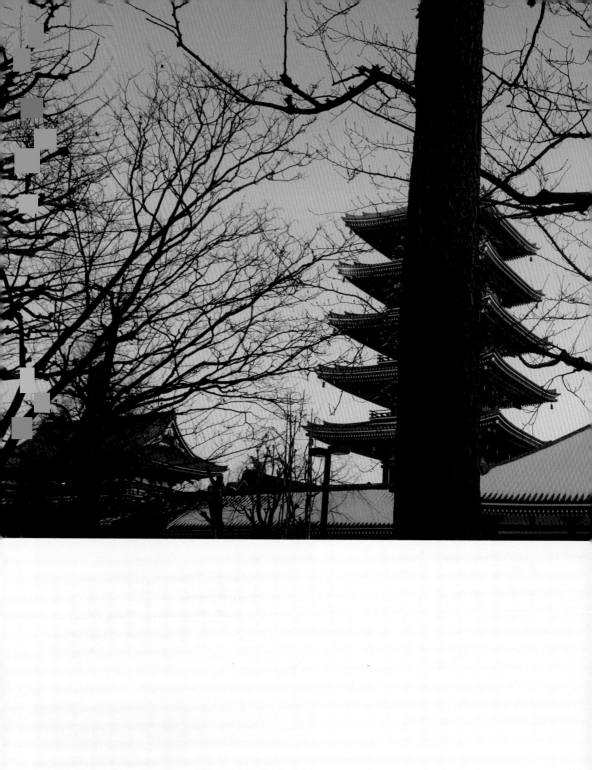

第五章　ISO之用

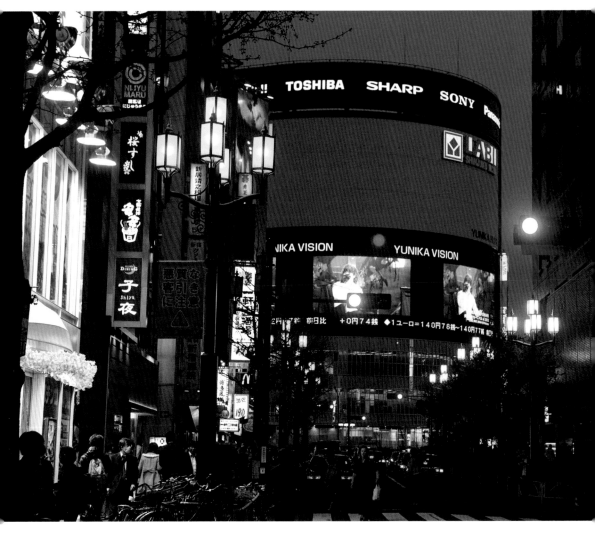

ISO 本來不是攝影界的專用名詞，但沿用成習，大家也就接受了，從ISO100做基準，往上下兩邊發展，低感光度比較沒變化，高 ISO 則發展神速，甚至增感到令人難以置信的二十萬度。昔日高感度軟片以 400 度為標準，最高 1600 度時品質已經甚為低劣。真是此一時彼一時。

$5/1$ ISO 怎麼來的？有何用？

拍照除了光圈、快門之外，尚有一個可變動因素，共謀曝光量以符合你的決定——ISO。一般人已稍有認知，但能準確解其意者少。對感光材料敏感度之定義，早期美國以 ASA 為其標準；德國用 DIN；蘇聯用 GOST 表示。後來國際標準化組織 ISO，認為地球村應建立共同標準，於是以 ISO 後面加數字，代表各種工商業標準。

ISO100 於是成了膠卷軟片的基準，即使數位相機普及亦無改變，只是數位相機的 ISO 發展超神速，感光度 25000 度已不稀罕。要了解 ISO 先得知道 EV 值，依科學認知才是正宗的曝光量表示方式，但因為它實在太「數學」了，所以一般人就以 ISO 取而代之。

當 ISO 被設定為 100 時，以光圈值 F1 啟動快門，讓光線通過一秒鐘，曝光量就是 EV 值為 0。當 ISO 提高成 200 時，F 值不變，快門速度變成 1/2 秒，也可以得到一樣的曝光量。ISO 變成 400 時，F 值不變，快門速度卻可變為 1/4 秒，曝光量也是一樣。由此可知，光圈、快門、ISO 是三足鼎立，拍照時可視需要而調整操作，讓拍照變成創作性「攝影」。

隨光電科技大演進，目前頂級數位相機的 ISO 值，在 10000 度以上的並不罕見，甚至可增感至 200000 度。一般的消費性相機 ISO 值的設定通常很實用，約在 100 至 1600 之間，少有人故意挑它的弱點，以最高 ISO 來拍照，所以最安全的方式是認清它的極限。

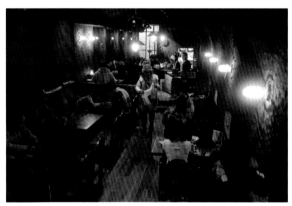

東京都地區最便宜的商品，集中在近郊的吉祥寺，那裡有家地窖的手沖咖啡，品味醇厚，生意極好，它的燈光就像昔日的油燈。拍照時ISO極高，光圈極大。往昔非三腳架無法拍的環境，拜數位相機之賜，人人可輕易拍出很有感覺的照片。

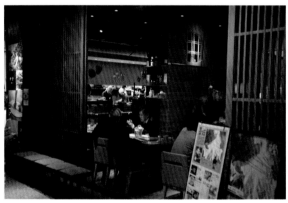

東京車站外型是仿荷蘭阿姆斯特丹中央車站而建，它吸引了很多觀光客，內部商店多而廉，格調高的餐飲店反而被疏忽了，只有在地通才會來此享受美食。

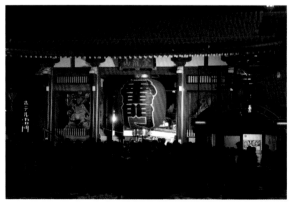

淺草雷門寺觀光客多，數位相機的強項是記錄暗部細節，所以明亮的夜景成為拍照的好題材。

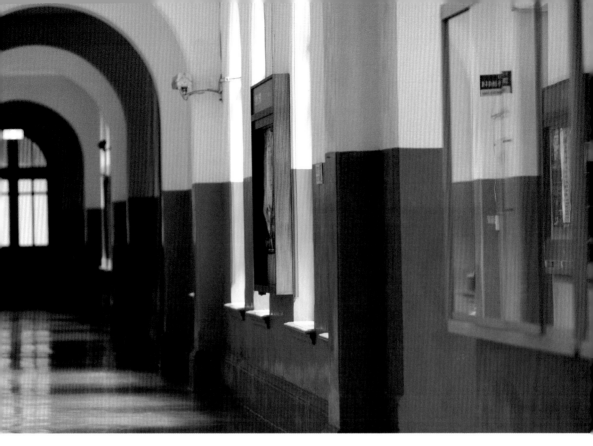

偷懶不帶三腳架,遇到想拍的景,只能碰運氣並多拍,以求拍不出不太好中的好,拍出影像當然沒問題,但成果絕對是第三流的。昏暗的假日學校長廊,氣氛很棒,可惜沒三腳架,無法用小光圈拉長景深。急救方法是提高 ISO,並開大光圈,但清晰處只有一點點,是完全沒有景深的照片。

對於高感度所產生的雜訊,某些人忍受度強;有些人稍有雜訊,即痛苦難當,必須自己測試,才能拍出滿意的影像。雜訊,有人恨它入骨,不在乎者卻視而不見。

高感度是對抗光線不足時拍攝的重要武器,它對光線極靈敏,昏暗環境也能拍出好照片,卻不必動用三腳架。高 ISO 有此好處,但非利而無害,它會降低照片品質。基本型數位相機因條件限制,感度太高,雜訊恐怕會多到令人難以忍受,不能不知。

拍風景或建築物需要前景、中景、遠景都很清晰的影像,以前大多依靠三腳架和低感度軟片,現今已有拍照者以頂級單眼機身配上好鏡頭,恆以最小光圈拍攝,不必擔心快門速度慢引起模糊,這就是高 ISO 最實際的貢獻。

銀座的夜晚極有名，但八、九點之後，行人就稀少了，因為第二攤即將上演！以前，這裡的小巷
內，酒廊很多，一夜瘋狂可以花掉千千萬，隨著日本失落的二十年，燈紅酒綠變少了，但銀座仍
舊迷人。有人說：拍夜景的黃金時間，只有天空將黑又不黑的時刻。我卻認為，拍得高興即是黃
金時刻。

　　時代在變，潮流在變，人的做法也在變，唯一不變的是追求好品質的照片。

　　就品質而論，高 ISO 雖然能拍暗景，但最怕現場光譜不全，光質不好，也就是光線營養不良、氣色差。光線資質不好卻要求好品質，極難，只有善用閃光燈外加反光板，以好光彌補現場光。

　　非拍照老鳥最好不要在極端狀況下考驗自己使用 ISO 的能力，以免飽受打擊，產生挫折。一般人學攝影先用 ISO400 以內來拍照，由日光開始拍，然後拍晨昏，再擴至夜景。基礎打好了，再提升感光度，考驗相機的能力。

　　了解自己相機處理 ISO 的能力，這對數位拍照來說非常重要。因為在曝光之外，它會搞亂色彩的記錄能力。按步就班學習，認識 ISO 的巧妙功能，才能明白數位科技的卓越之處。

5/2 ISO 自動的妙用

　　感光度高低，對拍照人的影響很大，選用適當可以增進影像的品質，但何謂「最適當」卻很難定義，因攝影包含很多個人偏好。拍風景或商品通常選用低感度；從事報導攝影者皆喜用高感度，以確保快門速度可以凍住被攝體，讓影像清晰呈現。

　　ISO 在軟片時代是固定的，裝到相機的軟片出廠是 ISO100 就是 100，遇特殊情況，可以藉增感顯影提高，但頂多也只能提高兩檔，也就是 100 → 200 → 400。增感後的影像品質明顯下降，所以攝影記者通常以 ISO400 為基準，再帶少量 1600 感度備用。

　　數位相機問世不久，廠商即開發出 ISO 自動的功能，讓喜歡拍照的人更容易拍成功，又不妨礙老手偏愛的手控操作。ISO 自動雖妙用無窮，但它的「好品質」自動範圍，使用者應牢記清楚，以免超高感度壞了影像品質。

　　某些相機 ISO 的自動範圍可自由設定，避免溢出使用者的要求，ISO 自動而不能自由設定，最大的缺失是感光度太高時，影像雜訊會多到無法忍受。

　　因此，在光線極暗中拍照應特別注意，以免因 ISO 自動，而拍了連自己也不喜歡的影像。數位光電記錄影像的功能進步神速，抑制雜訊的軟體也日新月異，愈來愈令人放心。但相對的弊害也隨之誕生，大眾因而輕忽拍照的嚴謹度。

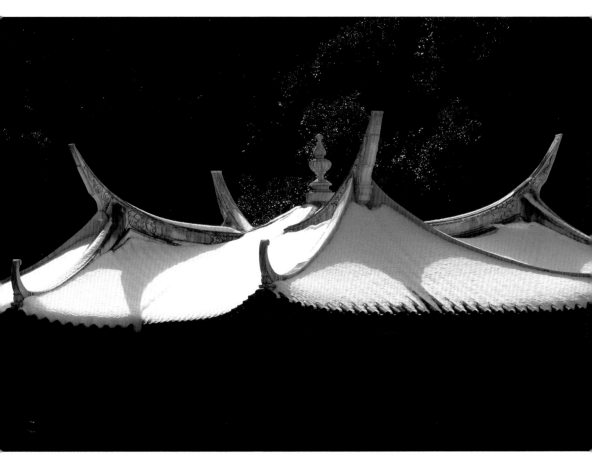

新宿御苑內的臺灣閣，是日本殖民臺灣時，臺灣親日人士送給日本天皇的禮物，平時少見它的建築霸氣，只有積雪的冬末，藉暗沉和雪白雕出它的氣勢。光和影在這裡做了神奇的結合。

5/3 高 ISO 威力無窮

　　用高 ISO 拍照，妙用不少，所以廠商卯盡全力，無止境地提升感光度。目前已有多款單眼機即使用 ISO6400 拍攝，不論晝夜，幾無雜訊臻至完美，但廠家依舊在拚，就如高速快門的研發，已至近 1/10000，但尚無人認為極限已屆。

　　高感光度最感人的是使微光攝影相對變容易了。昔日在微光中，若有人企圖拍攝會移動的物體，必定引來訕笑。但自從 ISO6400 成為常態後，網路上即可經常看到攝影人的佳作，以極高的感光度讓快門速度變快，不必太長的曝光時間，即可達成微光攝影的目的，所以拍攝螢火蟲的作品明顯增多了。

　　在使用軟片的時代，微光攝影因曝光時間太長，以致軟片產生銀鹽游離，導致色彩異變，這叫「相反則不軌的出現」，高 ISO 的數位拍照，讓長時間曝光除了雜訊外，沒有色彩游離的問題，因軟硬體雙向的進步，雜訊也快被消滅了。

　　極微光比較難測出曝光值，此時將 ISO 做幾何式調升，800 → 1600 → 3200 → 6400 → 12800，一級一級提升；同時將光圈開至最大；再計算快門速度，也是一級一級運算，三者之間的關係都是一升一降，可等值互換操作。知此道理，再暗的微光也可求得正確的曝光量。

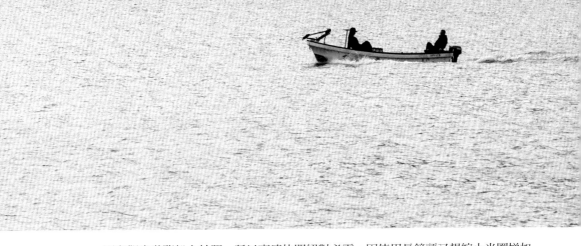

因在觀光遊覽船上拍照，所以高速快門絕對必需，因使用長鏡頭又想縮小光圈增加景深，因此調升 ISO 成了唯一選擇。高 ISO 而無品質顧慮是數位技術的大貢獻，拍照者宜深刻認識 ISO 的感力。

至於高 ISO 的雜訊問題，相機廠商有自己的對策；市售專業影像軟體，也有人專門針對去除雜訊寫出很棒的軟體。如此一來，對高感光度的數位開發，真是猛虎添翼。

低 ISO 的品質本來就極占優勢，現在當然更沒有缺失。數位相機在即拍即看的創新上，增加了很多拍照的樂趣，如果再加上高 ISO 的開發，數位拍照的未來不知會發展到何種境界。

然而，拍照的方式愈進步愈方便，攝影人卻也愈來愈欠缺思考。拍照的形式變了，但攝影的本質依然沒變——會思考的人和認真的人永遠是一切的核心，有心才能使影像具人文感；有心的照片才會有深度。無心、無魂的影像，絕不會因工具能力強而消失。

高 ISO 的價值在於協助拍照，降低攝影的難度，否則高 ISO 威力無窮，又有何用？

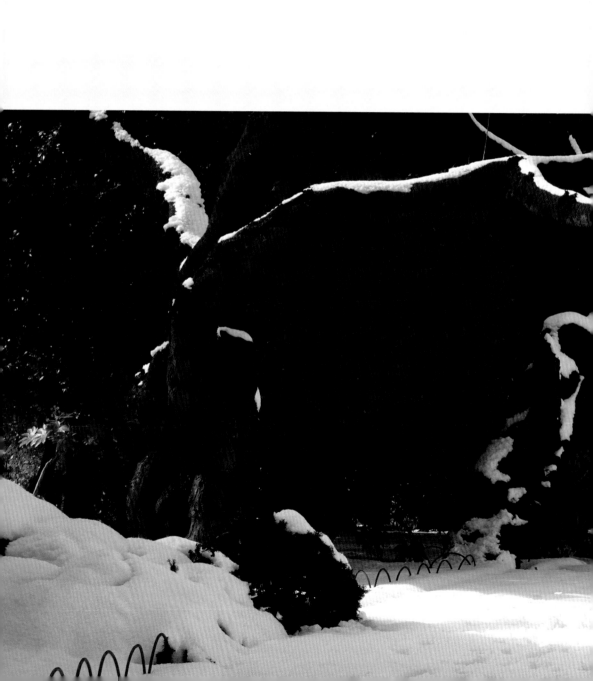

第六章
曝光的
智慧

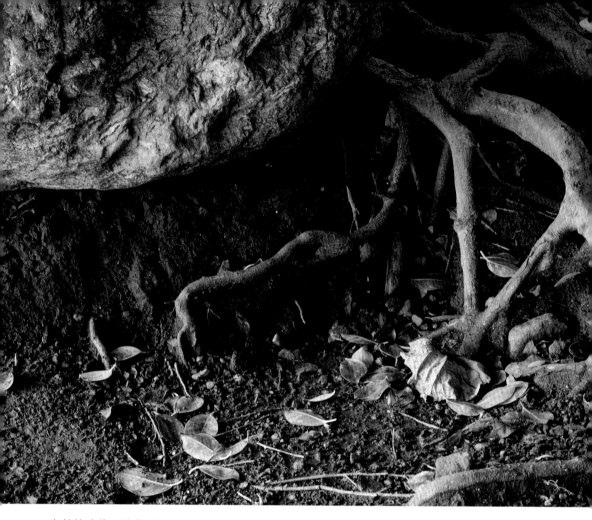

在數位時代，曝光不足並不代表不好，有特殊目的時反而更容易表現，婚紗業者最擅長利用過度曝光或嚴重曝光不足。整體來說，曝光不足會保留更多暗部細節與層次，但過曝則讓影像的細節蒸發，使品質下降。

註6 **對比**
對比種類很多，明暗的對比、顏色的對比、大小的對比、強弱的對比等。
通常攝影上的對比專指明暗、黑白。

6/1 曝光不足比過曝好

　　為什麼數位攝影曝光不足，反而比曝光過度好？有拍攝正片經驗的，人人盡知，曝光過度會讓色彩消失。數位攝影如同拍正片，稍微曝光不足，色彩濃度反而飽和，讓太多光線進入感光體，被攝物會拍成淡淡的影像，不見的那些就是被老天沒收了、後製也救不回的色彩。

　　因此，拍攝寧可曝光不足也不要將被攝體拍成「死像」，何況在拍照領域，原本就有暗調的創作。在暗色為主的場域，拍黑色的暗調影像，自動測光常誤判，它會依一般情況的模式提供曝光指示，若用 A 模式、S 模式或 P 模式攝影，最好將 EV 值降兩級，或調整光圈、快門速度，防止被測光系統騙了，而將影像拍成帶灰的黑色調。

　　影像之美，色調純正才是視覺的重點，因此即使是暗色為主的照片，也要將色階拉開，讓照片內有純黑和純白，再依攝者的主觀，分配明暗在影像內所占的比率。稍微曝光不足，就是故意提高暗色系的分量。

　　當以暗色主導畫面的時候，亮部是刻意被壓縮了，它占的分量雖然少，卻是藉以襯托對比（註6）物的重要元素，因此要亮得晶瑩剔透，混濁的白或黑均不是好的展現。相反的，當要表現以白色系為主時，「過曝」竟然是好方法。

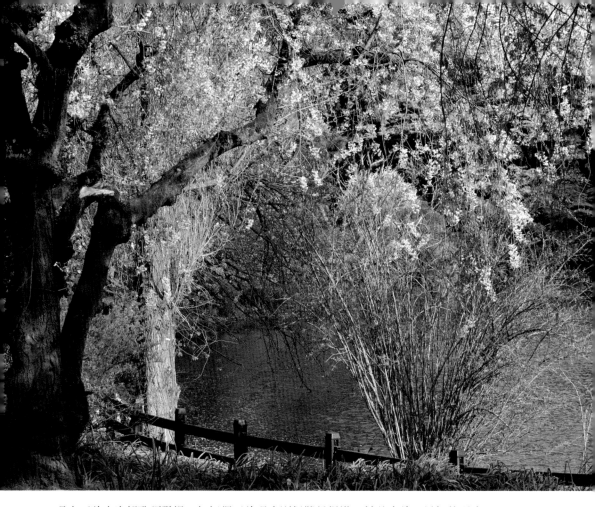

曝光正確大家都歌頌讚揚，但何謂正確曝光則很難說得準。勉強來論，最好的曝光
讓影像各種層次和細節均能完美呈視。最好亮部與暗部的曝光，相差在三級光圈的
範圍之內，這樣的級數已是海闊天空了。

6/2 正確曝光的好處

拍照，不論光圈、快門如何運作，主要目的都在追求曝光正確。曝光為何那麼重要？因為拍得太亮或太暗都不討喜，幾乎沒有人喜歡這樣的影像。

其實，曝光正確是沒有標準答案的，只是多數人認定的平均值。好照片的光線都很美，亮部和暗部及中間部均有很豐富的層次，靠著層次的美感傳達視覺資訊。

如何拍出這等迷人的影像？首要，當然是選對拍照的時機，時間不對，陽光的品質和照射角度不佳，此時拍得再多也枉然。陽光柔和，照射角度佳，才是拍照的最好時光，這種機會一天有兩次：清晨和黃昏，此時陽光最柔和，色彩中飽含溫暖，照射角度也是以側光展現。太陽露臉後兩小時，西沉前兩小時，才稱作「拍照的黃金時刻」，一早一晚，千萬不要錯過。

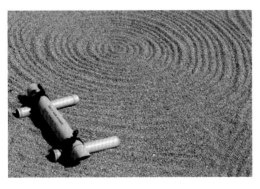
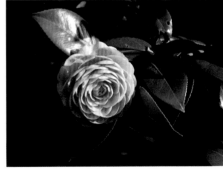

光影適中，圖內細節和層次最多。

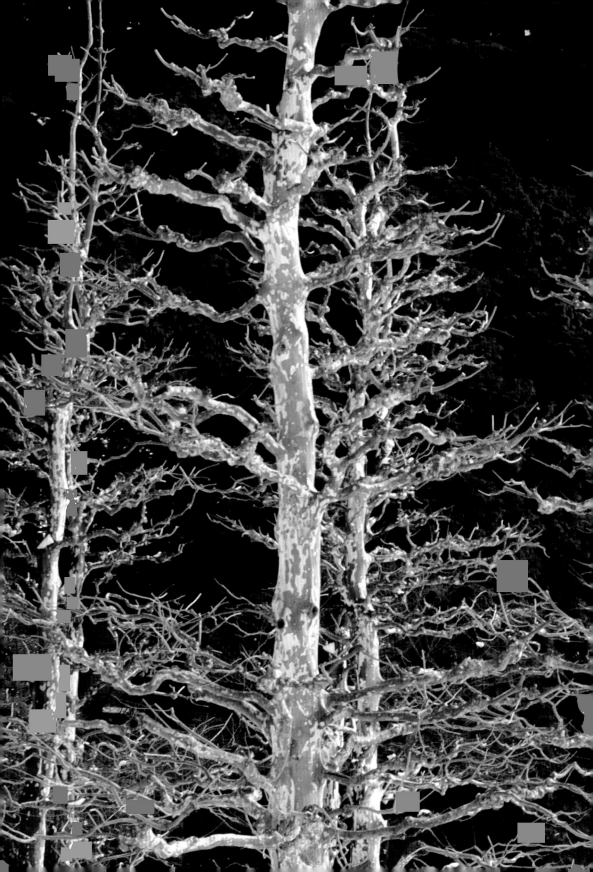

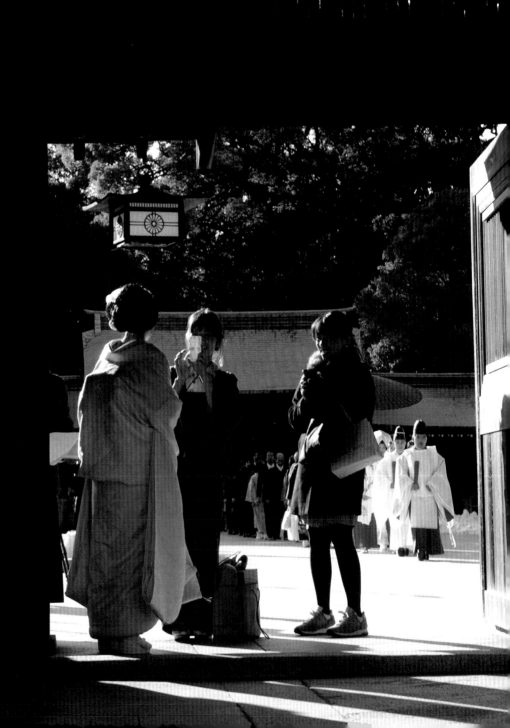

6/3 美好曝光新模式 Live View

曝光在攝影歷史軌跡上，總被強調為重要技巧，時至今日我們仍無法否定它的重要性，但在曝光值可以輕易加減，又能使用包圍式曝光的時刻，曝光理該無可再討論。但科學家、工程師總是可以在老方法上找到新途徑，實在令人敬佩又訝異。

曝光，自從數位相機後面有個小眼睛，可以檢視剛才所拍之後，大家即不太擔心所攝的影像徹底失敗。更何況拍 RAW 檔就有前後四級的保障空間，萬一敗得太離譜，只要尚未離開現場，就有機會重拍一次。即使是動態活動，捲土重來勝敗未可知。

現在拍照又有新方法誕生了！雖尚未普遍大流行，但指日可待，它實在很棒。以往，只有數位傻瓜相機可以看著螢幕拍照，因它沒有觀景窗讓你觀景，此種設計在太陽光強烈照射下拍照，取景是用猜的。數位單眼相機創造了觀景窗，讓你拍照時可以專心取景，但相機後面的螢幕消失了，無法用它來觀看和取景。

Live View 則是將兩者的強項結合，並改進缺失。單眼相機為了拍攝方便，當你從觀景窗察看影像時，它的光圈全是開到最大，等實際拍攝時，它的光圈才縮至指定的級數，因此攝影者無法看清景深的作用，真要查看景深則需按下景深鈕才能做檢查。

Live View 讓你可以從觀景窗操作和取景，按下快門前可以從小螢幕檢查景深和曝光結果，因為是及時的呈現，所以在拍動態景物時，尚未按下快門，即已知拍攝結果好壞，而做必要的調整。

6/4 EV 值的使用

　　相機有個很好用的設計：EV 值的使用。但一般人拍照很少使用，原因有二：一是不知該如何用；二是不了解曝光對影像的控制，可以讓被攝物呈現完全不一樣的美，甚至可化醜為美。

　　EV 值的操控通常都說成「加減光」，也就是相機給你的測光值，可以透過主觀的判斷，讓相機為你服務，而不是只按快門和取景。喜歡拍暗調性影像的人可以讓 EV 值恆定於減；喜歡拍光亮調的人則可將 EV 按鈕恆置於加。要加減多少？悉聽尊便。

　　通常使用 EV 值加減，不會大起大落，多是保守的用於加減 1 之間，除非特殊情況才會大幅度的加 2 減 2。1 代表光圈一級，也就是光圈開大或縮小一格。相機的設計以 EV 值加減 2 為主（但單眼新機亦有加減 5 的瘋狂功能），在此四級光圈內，你可以自由自在地玩曝光。

　　不論你使用 A 模式、S 模式、P 模式或 M 模式拍照，都可以調控 EV 值。EV 調控是獨立自主且優先的執行任務，它是相機主人的忠僕，也是禁衛軍，玩熟你的相機，應包括這一項。

　　例如，攝於臺北捷運大安森林公園站的鐵鍊的照片，按一般標準測光，它是無聊的影像，但 EV 值減 2 之後，本來的陰影區變成暗黑的區塊，鐵鍊刺眼的反光顯得耀眼奪目，壞影像變成好照片。另一張是建物的玻璃反光，EV 值減 1，曲線和天空的應和更自在，而非亮得令人討厭。

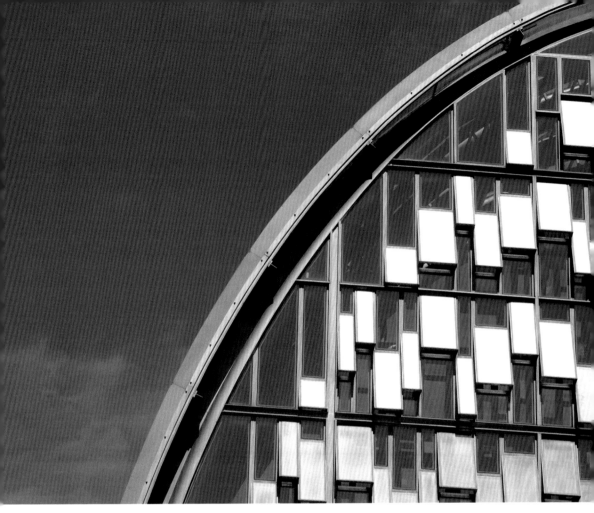

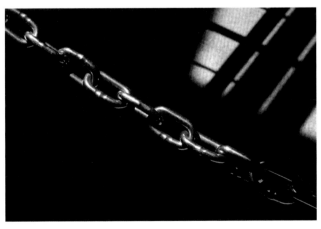

EV 值的加減，遇到反光強烈的
景物時最好用。因為反光強，照
相機的測光系統很容易被騙，此
時就增加曝光量補救。加多少？
拍了就知道，反正數位相機的好
處就是即拍即看，經驗多了就心
裡有「術」。

第七章
悟

拍照行動中的人必須事前仔細研讀資料，妥善推估，
拍攝時認真看，行動中不馬虎，才有可能成高手。

明治神宮和靖國神社的鳥居，為何被拍成這樣子？明治神宮的鳥居紅檜原木盜自臺灣，我是臺灣子民，我批判它。靖國神社內供奉日本二次世界大戰的戰犯，日本侵略中國八年，讓中國人民受苦受難，家破人亡，所以它的鳥居必須是殘缺的。

拍照片主體要明確，其次，畫面要簡潔，再求層次富。一張好照片，從最黑到最白，中間色很多，色彩飽和最豐富，外觀足，察內容。最後，照片要活潑又靈動，展現魂魄和深度。總之，細想所拍時是否樣樣顧，拍後檢討才會有收穫。

靜心審照片，拍得好與壞，當中無限妙法。拍照因素有主觀和客觀，天不得時是客觀的外在困難；人不得時是主觀造成的挑戰，不順遂拍照就無所成，所以拍照也得天時、地利、人和三要素皆完備，才是好時機。

拍照時只要位置對、時間對、鏡頭焦距對，在靈光一現的剎那按下快門，即是好照片。拍照有時靠運氣，運氣好，沒有刻意求也會拍到好作品。學拍照，事後檢查要細看，看不厭就是好照片。

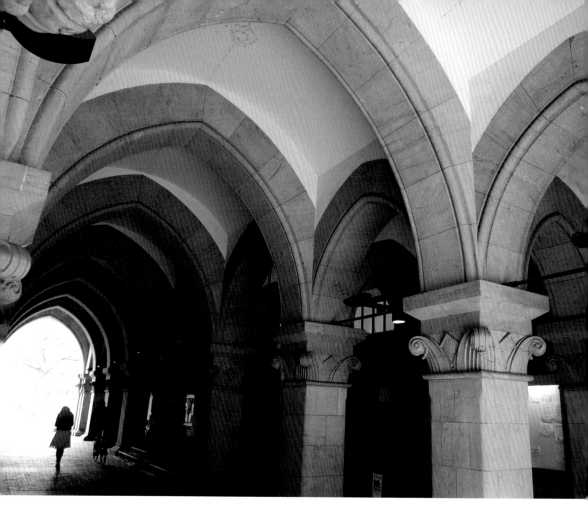

東京大學的前身是日本東京帝國大學，古建築很多，共通的特色是穿過它的時空就
能進入光明。

7/4 檢視照片的方法

　　檢視的方法又叫第二次拍攝。第一次面對的境是活景，時時刻刻都在變化；此刻面對電腦上的影像卻不會變化，死活之間，由繁化簡，剩下的就要比對，比對是硬功夫。拿有形的已拍影像呈現在螢幕上，和無形的記憶比，要查核出你的觀察力和領悟力。

　　自己拍的照片如今呈現在螢幕，它是第二現場，檢視提出改進對策，則是第二次拍攝。它所現的景就是你當時所攝的境。螢幕上的景已是死景，不會變化，也沒有現場不斷變幻的氛圍，因此美的缺失很容易曝露，這時只要細細回憶，收穫最多。

讀照片就像看神籤，不但要仔細看，還要深深地思考，才能抓住神髓。顏色的搭配很重要，色也是塑造氣氛、情調的重要元素，亦是美的內容，所以隨意拍也得挑被拍的對象。

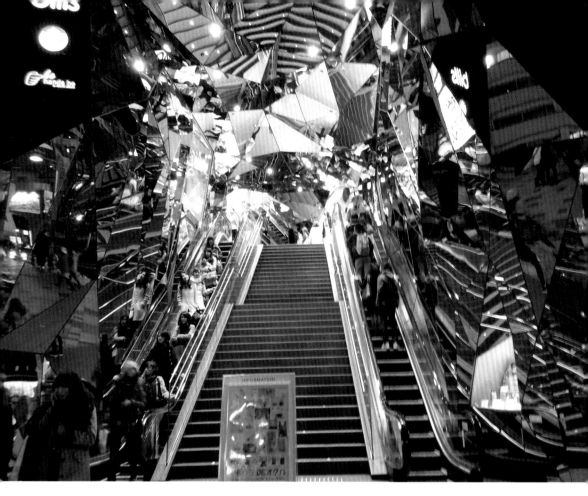

人生萬花筒是此建築的特色，位於東京明治神宮表參道。進出時只要抬頭看看影像千變萬化，即知無常。放寬心情才會了解建築師要給世人的啟示。

　　拍照者在現場往往深受氣氛感動，於是匆匆取出相機猛拍、多拍、形形色色無所不拍，深怕錯過。等回家在電腦螢幕上看，卻發現所攝影像了無生趣，醜陋無比。為調整此類嚴重錯失，事後檢視絕對重要，檢視才會改進。

　　回想當時的拍攝現場，光線狀況如何？是強是弱？是直是斜？光線如何灑在景物上？感受到陽光的溫度嗎？或是光的色彩？抑或是光的味道？光是攝影的生命，沒有光就沒有攝影，所以要將光擺在最重要的位置。

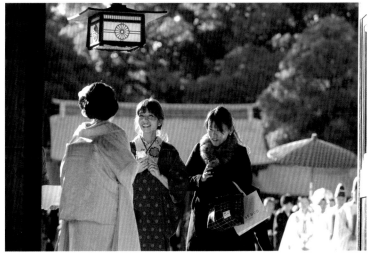

結婚照不分中外，總要典雅、莊嚴，但也分新潮和古典，旁觀者才能
自由拍，一切以己為主，毫無工作上的顧慮。否則新郎只被拍成半邊
臉，怎麼向主人翁做交代？

創作的構思卻是：任何婚事，沒有絕對的完美。

生命總會自己找出路，植物最能啟示我們，只要有機
會，它從來不放棄。拍任何照片要先有想法，才拍得
出意義。

同一建築，從外面看，表面因反光而金光閃閃，兩側未受光的電扶梯就像黑洞，一邊把人吃進去，另一邊則是將人吐出。人進到怪獸的肚子，卻可神遊一番，然後無傷地離去。

　　有光就有影，形影相隨，自然配對。影有濃淡，濃情蜜意和淡如薄水，感受完全不同，所以看照片時應該將心境拉回現場。影像若符合當時的光影、氣氛，就已抓到重點了。如與現場狀況有落差，就得改善。品質的檢視牽扯到更多因素，以後再專門針對品質來討論。

　　檢視已拍成的影像是純然只看畫面，畫面有重點嗎？主體為何？主題是什麼？畫面簡潔有力，生氣蓬勃，親切感人？還是雜亂無章，死氣沉沉？要不要用減法，刪掉某些不必要的元素？或是色彩不如預期？可能是對焦不好，可能是相機震動導致模糊，也可能曝光曝壞了。多重因素皆要虛心檢討，至於影像品質，因牽扯到的元素更多，得專章再論。

面對著皇居，左側大樓特地闢出的落地窗，正在舉行最現代的婚禮。皇居前的松樹，因霜雪而枯黃，人間的情愛卻熱火熊熊。極新、極古在日本融合得很好，並未造成衝突。文化深厚，已是日本的象徵。

　　檢視影像，因手已無相機，純然煉心，虛實互證，能寫下文字保存記錄，逐項統計，最易補強。學攝影，拍好照，就是去蕪存菁，一一補強的修練。去蕪是家庭作業，補強是一拍再拍，持續不輟終將得心應手。練成看得到就拍得到的功力，是眾人最大心願。

　　從已拍成的影像練習構圖，稱為剪裁。剪裁是不得已的措施，報導攝影或街拍用得最多，剪得好可以妙手回春，廢物變黃金。在螢幕上練剪裁，因可以一再重來，又不需任何花費，是數位時代才有的大福氣，務必善用而為。

　　拍攝當時所見的景物變成現今所看的影像，若有缺失欲導正，一定要心虛才容易進步，定見深就不易改正。檢視影像要腦清心明，眼界高而有品味，才能導正缺陷。學習時有益友指點，進步才會快；拍而不檢點就如收入不積存，左手來右手去，永遠一場空。

　　拍攝後，檢點完畢就要分類儲存，不良品居下層，好照片是傑作，位最高住頂層。拍後詳檢討，免得日後生紛擾。存檔案，看似容易做，不勤理必定亂。依照拍攝日期順著存，檢視完畢就搬離，另存新檔多處放，以防萬一。

只有實際去做才能學到真功夫，否則怎麼會明白視角改變帶來的影像震撼。

7/5 做中學，攝是王

　　學之道無它，實做而已。許多人學不成拍照，理由很簡單：想而不做或半途而廢是主因。若買書就會有學問，有錢人豈不皆是智者？若買頂級好相機就能拍出好照片，富翁才夠格成為攝影家。

　　學拍照，口到才能問、耳到才能聞、眼到才能看，手到腳到才能實踐。熱情勝天分，學拍照就像練功夫，偷懶豈能成？

　　世間事只要勤耕耘，必定學能成，全力以赴才會有意想不到的收穫。例如，帶學生去外拍，同一天同一地點，但絕對拍不出全然相同的照片。拍攝後，檔案不要輕易刪，留著檔案好好檢討。檢討照片不僅要看美醜，也要討論品質、有無意義，然後論成敗。

雪中一行深陷的足跡，是誰清晨路過時留下的？若非必要，真有人如此愛在積雪上
獨行？簡潔的斜線，帶出方向的力量。素樸之美，無需五彩繽紛來彰顯。靜肅當中，
我聽到了足音，所以按下快門。

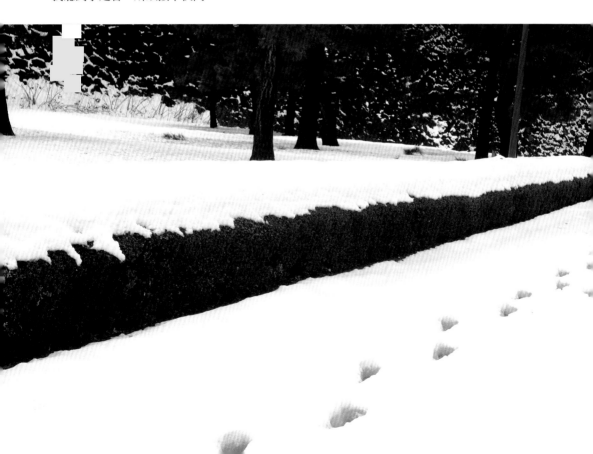

園藝設計者為了美的創造，總是費盡心思，拍照者的任務就是發掘出它的美，因此拍照者總是在被考驗。我們是視而不見或別具慧眼，都會在照片上留下痕跡，拍照像考試，你想過嗎？

　　抽絲剝繭學拍照，點點滴滴皆是做中學。拍攝人看天氣，不是看晴雨，空氣清、景物透，處處皆分明才算好天氣。下雨天光線淨，顯陽剛，剛柔足即是好天氣；光線暗，現低沉，只要微微的亮光在，有明有暗就可以盡情拍。光影不可濁，濁天灰濛濛，不是好的攝影天。

　　拍，才是總體檢，成敗得失全部現形，怕獻醜就得努力拍、用力學。可分項目練習，先光影，後景深，再論快門，速緩皆能運用；進階要學點線面，學成後善察顏色，要知曉色的冷暖，當對比較強烈時，互補存溫柔，色彩愈熟悉，使用愈靈巧。

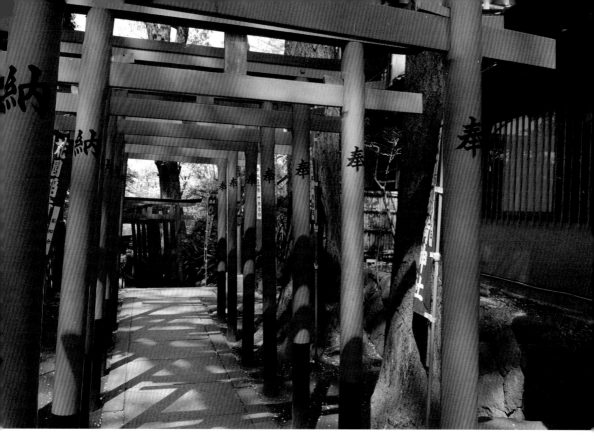

稻荷神社的特色就是多重紅色的律動，每個小小的鳥
居，代表一個個商人成功的故事，他們因還願而奉仕
鳥居，答謝神靈的護佑。背景因素如此，拍照時有人
好？還是沒有人更具想像空間？拍照像作文一樣，需
要思考，也需要組織能力。

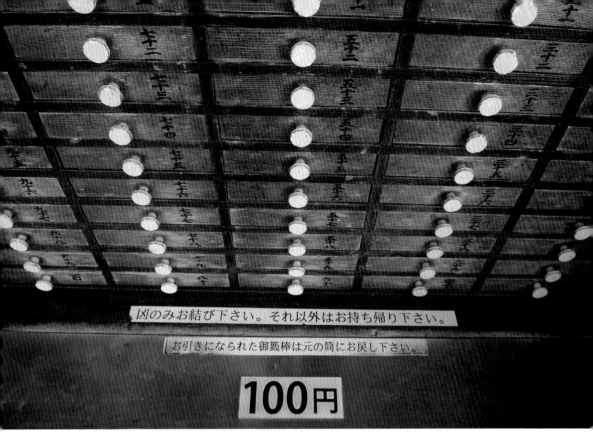

凶のみお結び下さい。それ以外はお持ち帰り下さい。

お引きになられた御籤棒は元の筒にお戻し下さい。

100円

廟前的籤盒，從正面看平淡無奇，但換個角度來拍，是不是很新鮮的神奇視覺。拍照就是找新視點的遊戲，能看見別人所未見，就算高手。

知道和實際應用如同天和地，能跨越又融合，不成大師也會得到快樂。拍照要吸收新知也要實踐，演練完成後立即分析差異，並誓言超越，不成就不罷休。知廣心細還要能創新，才會拍得比別人好。

勸人學，只是指示求知的路徑；教人練，就要直擊要害，循序漸進才能減少挫折，功效也會擴大，無心卻想學只是騙人騙自己。剛開始學習，工具少反而是優點，貪多嚼不爛，尋求良師，遵循前人經驗才能少費力。自己亂練功，實在事倍功半。

傻瓜機全自動，不好學，莫採用，等到功夫成，了解傻瓜機的優點，才識它的好。選武器要分析自己的能力，就像射飛機要用飛彈，殺近敵要用手槍。消費者要靠知識選購相機，明白廠商的言行皆為賺錢，所以在刀口上才用錢，就不會因為買錯器材而懊惱。

拍照以行動為王，實際去做才有開悟的可能。要有血、有肉、有

骨骼，成長才是自然的現象。拍照追求影像的感覺，而感覺卻是最難煉的無形物；技術很重要，煉成了卻要丟掉，就怕被規則網綁，成了有體無魂的拍照人。創作靠心法，有心才有境，境能隨心轉，美景妙無窮。

心淨景就美。同一地，美眼看美景，醜心賞惡景。觀察無捷徑，只靠自己修、自己煉。行才是拍攝的主導者，良知、美善能為輔。凡人看不透才會拍出平凡照，善知識才能分辨出傑出與平庸。天何言？百物生，四時轉。攝影人莫再言，快去做，行至水窮處，哪怕拍照沒靈魂。

水月道場現在已成臺北市民的新去處，在都市捌累了，最適合到此靜一靜。喜歡拍照的人可以在這裡學習觀看光影。素樸的佛殿，藉光影述說著生生世世的因緣。看久了，就會有心得。

7/6　故意創造失敗

　　檢驗一個人拍照的技能，令其反向操作最易明；依指定項目能故意創造失敗，即是證明真技巧。故意創造失敗，若無真功夫實難做到，知又能做到即是成功的攝影人，知道避開失敗的因素，要成、要敗，操縱自如，誰能不佩服。

　　敗得迷迷糊糊最可惜，要搞清楚原因，未來才能避禍。拍不好，查原因，明因果，自己的功課自己做。要找到成敗原因不容易，靠師友才能快速成就。原因既研究明白，就要勤修練，避免它再來惱亂。拍失敗照片的原因眾多，讀書是不可缺的修習方法。

命，橫看豎觀皆不同。藉拍照修行人生，最值得提倡，每個人都在拍，但沒有能拍出全然相
同的照片。人生也一樣。命要如何看，全權自決，人生路上，誰能替你呼吸？想通了，拍照
既然得自己決定、自己負責，人生也是如此。

　　光線最迷人也最難懂，其次是顏色。另外，構圖有三要：點、線、面是主角。妥善安排，拍照就不容易失敗。

　　失敗就要詳細記錄失敗的原因，然後再去拍，拍妥了出示給眾友人「看」，能演出才算病已除。故意創造失敗有相當難度，不會故意拍失敗，即表示基礎學得不夠穩。要摸透失敗的原因，並且決心改掉，才能超越。

　　學拍照，要學兩端做 —— 要做成拍出好照片，也要能演出失敗——到隨心所欲，就是技術上的完全成功。

　　像曝光這項目，何謂好？理上講有標準可遵循，但事實上卻每個人自有主張。或許有人認為少曝一點點才是好，也有人主張多曝更棒。

　　藝術這件事只有創造者本人才是唯一的詮釋者，做了就要自己分析，勤於比較哪裡好？哪裡壞？藝的初學人沒有不守規矩的權利；要學成後再破除規矩。成敗靠創新。藝之路能逆而行，自信充足才有機會成為好的藝術家。

　　良才要變成悍將得下苦功夫，不斷地學習。隨心創造拍攝失敗的假象，此事無人可教，要靠自己學習、模擬，才是實證的真功夫。逆向學習無法則，肯說實話的人已不多，肯去練習的人更稀有。故意創造失敗是良方，但良藥必然苦口，肯服，仙境在人間。

　　蒐集些自己拍照失敗的例子，再做筆記研擬對策，先導正缺失，才有可能傲笑：原來拍照如此妙！

第八章
美感的
經營

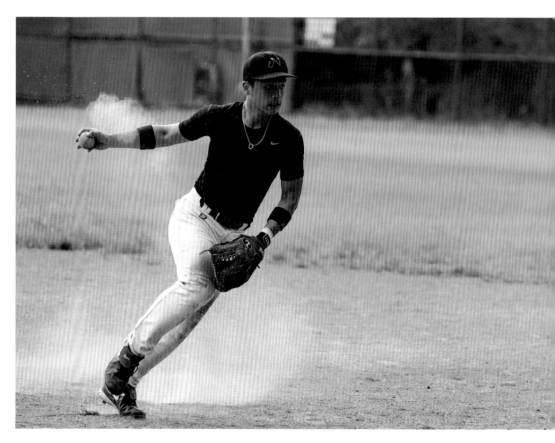

一張照片勝過千言萬語，面對這種影像，語言和文字都是多餘的。有力才完
美，運動最顯著。

8/1 用相機抓住影像的力量

　　眼睛所見，任何景物皆是力量的表現，因力的存在，景就有強弱變化，要抓高潮，捕捉力量才能展現好照片之美。有人說：「決定性的一瞬間，電光石火，眼要明，手要快。」攝影就是如此的功夫，操作相機人人會，但只有高手能捕捉影像的力量。莫欽羨，只要勤練習，你也能有收穫。

　　抓力量靠敏銳的觀察和預判，當影像如預測般出現要快速反應。練此功頗耗時，如樹苗只能慢慢長。「決定性瞬間」是攝影詞，就在爆炸性的一瞬間準確按下快門鈕，讓最高潮瞬間凝成影像，藉影像說永恆。

　　影像的力量來自事件本身，所以攝影記者說：「大力量來自大事件，小事件則力量薄。」拳擊手給對方致命一擊的剎那，代表力量釋放的顛峰；舞蹈家在舞臺上做出艱難的動作，更是力量積蓄後的爆炸。指揮家調度樂音，一瞬間精準掌握，千日功展現不到半秒鐘。攝影人就是先了解再捕捉畫面的一瞬間，要既精又準，練習按過萬千次快門必然有成就。

　　花綻放，力何源？吸足日月精華，再靠土地供給動力，然後使盡全力，花才綻放。能感受就是以花看花，具有同理心，當然就可以拍出花的力量。拍照最忌「你是你，我是我；我為主，你為僕」，內心不平等，不懂察和覺，哪會知道力量藏何方？

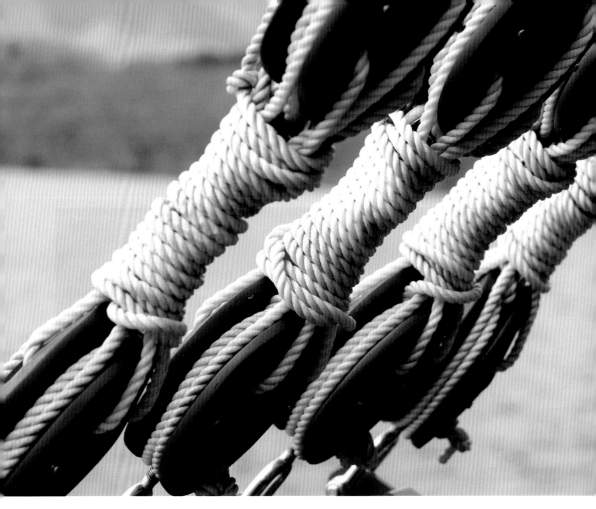

經營美感該強調「簡單就是美」，但要簡單而豐富，不能單調或枯燥乏味。

8/2 砍掉多餘的，凸顯主體

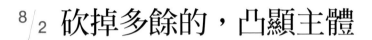

　　每張照片都要有主角，視覺焦點由它開始，再帶動周邊視覺元素，共同構成佳作。將拍照視為修道，就該「為道日損，損之再損，以至於無為」。此境界叫做爐火純青，多一分則太肥，少一分則太瘦。構圖的要訣，就是追求不肥不瘦的道理。

　　初學攝影易受制於習性，誤以為眼睛所看與鏡頭所視全然相同（實則差異大）。眼和腦相連接，情人眼裡出西施，目之所視，情欲奔放，想的、看的不脫節。若視茫茫，魂飛天外天，就像拍照模糊無聚焦。

　　用鏡頭看景物，景物是無知覺的，所以能不帶感情，泰然處之，凡是映入鏡頭的人事物，不分好壞，無差別，不選擇，因此攝影者經營畫面就是要砍掉多餘物，去除礙眼景，影響畫面美感的一律要砍掉，經營平面影像，要砍、要減才是寶。

　　既然眼睛所看與鏡頭所看不同，就要訓練自己的影像感知力，讓兩者趨於一致。通常眼睛的看充滿選擇性，它專挑自己喜愛的看，進而注視，找到其中的美妙。看與感官連結是本能，和大腦的記憶密不可分，一邊看一邊記，不想記的完全被忽視，因此腦內影像無雜物。

　　當你拿起相機，鏡頭對向被攝物，更專情於注視，此刻按下快門，鏡頭內的干擾物就會被腦袋忽略掉，視而不見，導致畫面亂。所以拍之前要確認，干擾物勿入鏡。

砍掉多餘的影像元素,有兩個層次可執行,第一次機會在取景構圖時,第二次機會是事後裁切。
若能一次做好,絕不要等第二次,就像小說上寫的:「人生只戀愛一次是幸福的,可是我比一
次又多一次。」

　　有警覺，再從觀景窗觀出去，你就知道誰是障礙物、主角在何處。凡犯我視覺美，礙主題的一律要砍掉，一砍再砍。砍到什麼境界才停止？知止即功夫，過猶不及皆不好，恰當最可貴。

　　鏡頭是照單全收的入景工具，拍不好是人的問題，不能怪鏡頭。鏡頭各種焦距多，因而視角異，納入之物就會現廣狹，所以砍掉礙眼物和會不會使用鏡頭相關。長鏡頭視角窄，異物入侵機率少；廣角鏡視角大，入鏡物多而雜。選用鏡頭靠認知，它最直接影響畫面。

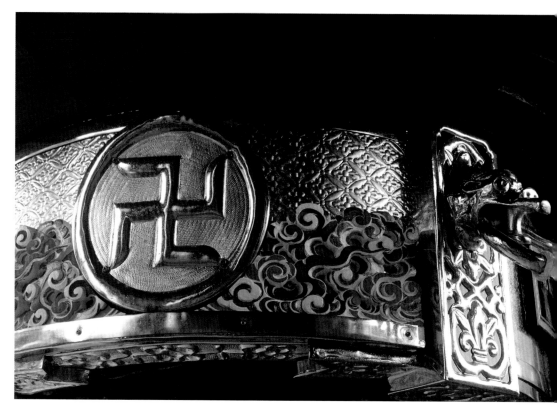

求簡單而完整又具美感，絕不簡單。培養美感要有心，勤跑美術館和藝廊，收集各種美的感覺，
時間久了就累積出厚度。

砍是手段，目的是經營畫面，讓平面影像美麗又動人。經營畫面，持鏡人最重要，研判強，就不會拍大量爛照片。畫面好壞，因素千萬種，多看美好物、多想、多記，絕對有幫助。

美好畫面，簡潔又動人，光影合宜，色彩令人著迷，層次豐富，質感誘人，意義深，稀有又耐看；若是久看會生厭，即是視覺疲乏人性生，若能找出新角度，老場景也可以創造出新活力。

經營畫面是構圖，構圖就是將立體空間壓縮成平面，在平面內安排點、線、面和形狀等，再添顏色，襯光影。拍照並不難，累積功力加改變就行，千篇一律是大忌，善巧主體現，布局美就是好照片。

淡水河出海口，很多人在此譜出戀情，假日人潮多，只有靜心等待，才能拍到這麼簡潔的畫面。

培養美感需要恆心和毅力，多看跟美相關的展覽和書籍，多聽藝術圈的演講，多交些懂得美的朋友，常與人交換心得。美是無界線、無落差的無形物。

8/3　美感的培養

　　照片要引人矚目，美感第一，其次才是意義，以上兩項是虛，感受卻是實。論難度，意義比美感的培養更困難，因此初踏此門，決心學拍照，宜從經營美感開始。

　　論照片之美，構圖簡，層次富，光線佳，影多姿，色耐看，能述說，有故事，具獨創，即是佳作。構成佳作的要素很多，一圖也難兼備各要素，就像烹飪廚藝。此難題如何教？說來難，去做就會變容易，藉拍照最易了解「知難行易」的道理。具恆心加毅力，即可練成美的知覺力。

　　培養美感得要長時間熏修，絕非吃兩塊豆腐、三把青菜就可成仙。水滴石穿，日積月累自然見成效；鑽木取火不斷續，一曝十寒則少功。現代人講速成，美感靠惡補，效果不彰。耐心學就會日日進步。多看是上策，為免走馬看花，看得不踏實，應以時間為經、量為緯，縱橫齊行上上策。以時計，每天最好兩小時，用以觀看美好的平面影像圖；以量計，就是決心蒐集好圖五千張，整理成冊時時研究。

　　兩小時不算多，一小時從網路搜，盡看攝影名家好作品，或到美術網站去瀏覽，發現所愛就下載存檔；若下載有困難，則將網址貼標籤，再訪才方便。

　　另外一小時從生活中去觀察，找出周邊美。生活中的美無盡，只是平常被疏忽。家中鍋、碗、瓢、盆美不美？室外光線變化，景物隨時展美姿，路上行人衣著殊異，天上雲彩變換無常，花草樹木隨

時榮枯。

　而廣告圖像妖豔、優雅之美，家電、手機拚造形之美，化妝品更是集美誘人。走在街上可找到招牌字體之美、配色之美、建築之美、四季變化之美，只要有心，美的事物欣賞不盡。社會是一座活的寶庫，唯智者能活用。

　修行在個人，一分耕耘一分收穫，天下沒有白吃的午餐，從努力的過程中，我們能體認到天地公平無私，心量就放大，眼界也擴展了。學美先要心美，心純淨，吸收才會多。學習不能堅持己見，攝影雖是平面品，但可從雕塑、建築取材轉化。圖像就是立體轉平面的藝術，敞開心胸收穫多。

　網路雖然很方便，它是佛亦是魔。亂逛網路不值得，要選定目標

視覺之美由基礎的點、線、面、形狀和光線及色彩構成平面布局，若能兼顧黃金比例構圖、幾何形狀構圖、一點透視，就非常足夠了！

東京任何巷弄必有雜亂的電桿和橫行的電線，但環境整潔已是日本人的標記，遊走於此，最吸引人的是光影和顏色，喜愛拍照就要對光影、顏色保持敏感，才能擴展發揮的空間。

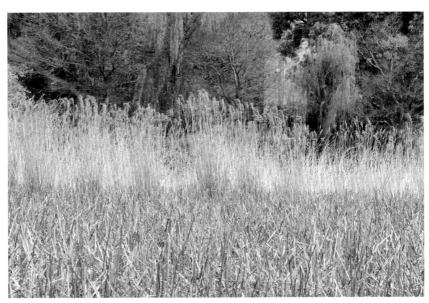

　　一歲一枯榮，大地用色書寫季節，遠方的春綠已到，冬枯卻仍未退。風景以大地為演出的空間，上臺下臺順自然。

　　直接去探訪，美術館收藏多，又是藝術家的代表作。國際著名品牌有網站，皆是擷取養分好去處。若沉迷於臉書、社交網，不僅無益於培養美感，甚至會看到太多有害物，致使純潔變瑕疵。

　　多看美好物眼界自然高，此刻拿起相機，景不美不拍。天地有大美，人居中，頭頂天腳立地，要實做才有效，學拍照，練修養，增快樂，效益無窮盡。現代人因為科技進步，拍照不易失敗所以不用心，甚為可惜，要知道拍照環節中的缺失，避免誤蹈，慎行事才能無憾地拍出好照片。

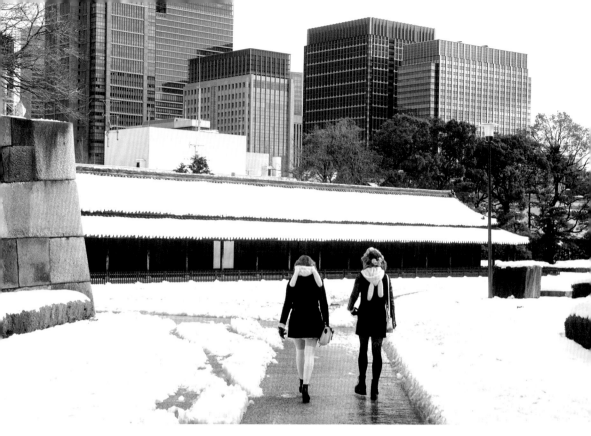

拍照和繪畫在做法上完全不同，繪畫是想好了才動筆，拍照是發現、看到，認為值得拍才決定動手，時間很緊迫。若景物是變動的，畫面內又有人物遊走，要將各項元素完美呈現，就像武士用劍不能有絲毫閃失。例如，雪景中人物正邁向代表經濟成就的高樓，橫在前面的卻是老建築，可惜背景不完美。

8/4 背景潛大敵，壞我好影像

　　我們總是顧前不顧後，前景妝扮得很好，背後卻砍了自己一大刀，任何人都有這種痛心經驗。要養成先確認背後存在的敵人，再正面照美景，瞻前又顧後，拍照經驗指數馬上再升級。

　　背景是影像的第二主角，雖是配角，但重要性不言可喻。通俗的說法：成事不足，敗事有餘。背景好可加分，但僅止於加分，就像化妝，妝好亦要人美，相得益彰。妝不好就像大廈抽掉梁柱，非垮不可。

背景出現雜物很容易壞了一張好照片。

　　因背景攪局而毀的影像多不勝數，它礙眼壞事，威力強大。背景
不好和構圖元素關係密切，可分別從光線、顏色、點線面、景深大
小、障礙物各項逐一檢視。知因求果，必能圓滿。

　　障礙物存在是必然的，因攝者是取景而不是造景，所以無大刀闊
斧改變的能力，但只要善於變換所站位置，或稍改取景視角，即可
脫胎換骨。一般而言，最大障礙物是背上長樹、頭上有電桿、電線
橫切、閒雜人入鏡、光線照射角度不良等。

　　景深大小控制不當，通常大光圈小景深可用於模糊視覺，強化主
角地位，一般人因未必知道，所以造成遺憾。此處正好點出傻瓜相
機景深很長的特性，應特別注意才能避免禍害。不該大而大該小而
不小都是禍害，此現象以使用單眼相機者較多，是技法未熟之故。

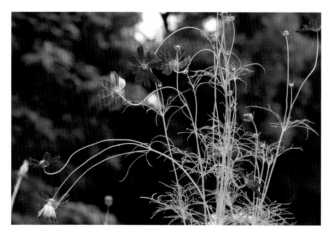

波斯菊後面的樹間白色空隙，換了很多角度就是避不掉，若
能在花後面拉塊深色小布，就更圓滿了。常拍花的人，多會
帶塊小布做道具。隨興拍照的人，就缺少如此細膩。

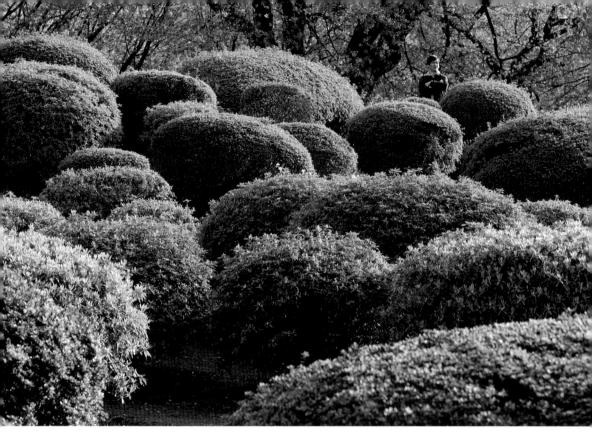

背景最難忍受的，就是紀念照內的人物頭上有電線桿、樹木或其他各式人等，或拍風景卻避不掉橫掛的電線。背景要乾淨，照片才會美，背景明暗是第二主角，要足夠用心才能加分。有人入畫面，未必是好事。

　　點、線、面的安排若十分得當，就不會成為背景上的壞分子，但拍照時往往過於注意主角，或被觀景窗內的圖像欺騙。觀景窗內的景因無景深設計才方便攝者易於看清景物，當你使用較小光圈拍攝時，礙眼之處就會因景深而顯現，拍成之像與未拍之像最大差異在景深。

　　色，礙不礙眼，取決於美感力，人人認定不同但仍有共識。喜歡近拍的人都知道，取景太近，背景上的小缺點就會被誇張、凸顯。小小光斑會被拍成強大白點，小枝條或葉脈都會成為無法忍受之物，這些就是形和色的障礙。

　　光線是攝影上的大善大惡之物，成是它敗也是它。光若成為背景的主要元素，它的兩大禍害是：太亮或太暗。

　　背景太亮，出現於人物躲於室內，而窗外風光明媚之際，此刻若不知室內、室外光線平衡的要領，就只能二選一，犧牲另一半。逆光攝影亦如此，情境相似。

　　背景太黑，主體太亮，往往出現於使用閃光燈時，先測知背景的曝光值，再計算閃光燈指數，控制好閃光燈的出光量，選出正確的拍攝距離，即可拍到兩者兼顧的好影像。熟悉自己的拍照工具，遇到特殊情況才可調控。

　　使用傻瓜相機附設的閃光燈，除了養成固定距離拍攝的好習慣，距離減，閃光會變強；距離增，閃光就減弱。當閃光太強時，可在它的發光處加蓋衛生紙或白紗布，一層、兩層、三層任你加；閃光燈太弱時，可開大光圈或提高 ISO 應對，此為緊急搶救妙方。

　　拍日出、日落也會遇到眼見和拍攝所現影像相差很大的情況。幸好廠商已為大家準備好「漸層減光鏡」或 HDR 軟體，這兩種東西最好配合三腳架拍攝。臺灣很流行用搖黑卡代替科學產物，非常有趣。

　　若能消滅背景禍害，拍出滿意照的數量將會大量增加。

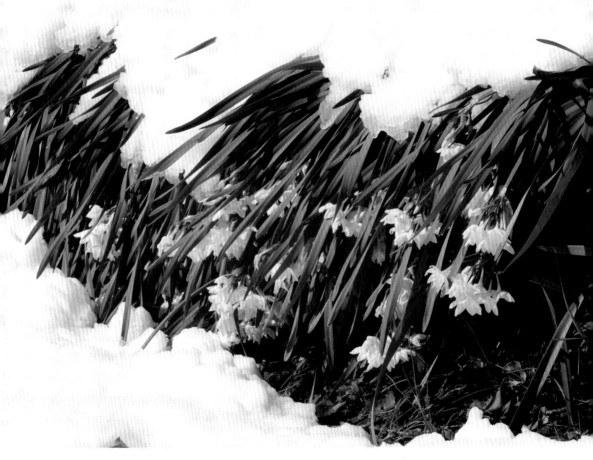

上冰下雪，自然界以此考驗冬花的生存能力。

8/5 取景的根本

攝槍打獵如不會觀察，絕對發現不了獵物，攝影之道一樣，找獵物的能力須培養，察看可攝之景也得訓練。神清氣爽外加專注，且能耐心守候，必可等到好機會拍出好照片。

獵物為保命，善藏匿。獵人以技求，鬥智又鬥力，勤學即可追蹤蛛絲馬跡，抽絲剝繭。技術好壞要靠天分、練習和累積，只是天分好，不以血汗去調和，哪能有成就？

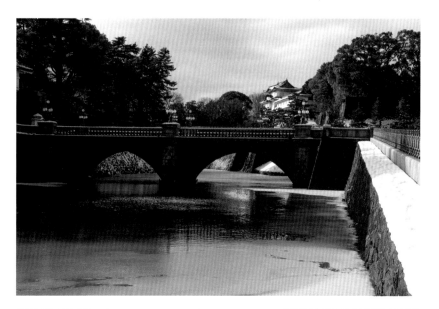

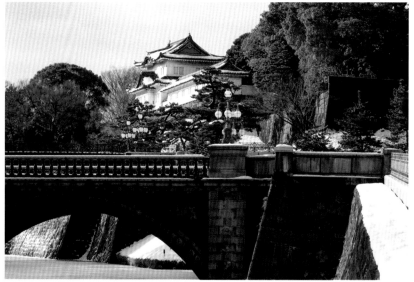

取景是考驗拍照的第一道關卡，取景不對，技術再好也沒用。例如，拍攝日本東京的皇居，站定之後已選定被攝物，但要取多大的範圍構成畫面？視覺是很微妙的，只差一點點感受就不一樣。所以要善用變焦鏡頭，多轉幾種焦段，從廣角拍到望遠，保證照片會更好。

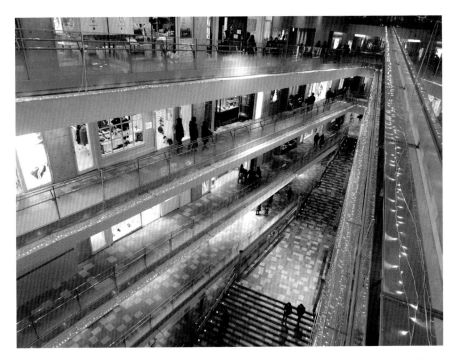

伊藤忠雄在表參道上為古老公寓更新的傑作。線條被徹底應用，空間透視感因此產生。拍照只是將立體轉為平面的藝術，看似簡單，實際困難。

　　亂看很簡單，要看出所以然就得有豐富的常識當靠山。有膽、有識才能成好漢。美學無底蘊，絕美當前，毫無知覺，神仙難救此輩人。學拍照，有人很快就可以拍出好照片，有人很努力卻無所得，根本原因在於美感基礎有差異。

　　快速提升美感有方法，立即改變心態是首要。有童子心，對事事好奇，而且不怕害羞能時時提問，這是快速學成的基本法則，但人長大後就忘了學和問是同等事，學有先後，不恥問自然學得快，就像老饕也得不斷嘗鮮，不斷向舌頭和口腔內各處味蕾討教，才能累積功力成一嘗即辨高下。

公園是練習取景的好地方，在同一地重複練習就可體驗出奧妙。長鏡頭的取景和廣角鏡頭比較差異在哪裡？微拍的取景要注意哪些？色彩、色溫、光線、景深都是好題材，練好取景，拍照大概就成功了。

心念由傲轉謙，態度上由滿轉空，就能像海綿吸收新知，凡與美相關的事事物物，樣樣欣賞、樣樣愛。心開竅必定天美、地美、處處皆美。發現美就要拍，透過拍照技巧去「取景」。只要常常拍，別人就會認定你是拍照達人，因為經常做，所以常常被看見，因被看見，你會因此更用心，進步就在之間了。

愛拍不一定就是專家，但很愛拍又經常練，而且時時被看見，才會善友齊聚，共研增功力。拍照只要經常被讚美，就會心爽更愛拍，久了，高手就是你。

從觀察出發，品嘗美感，領受光的滋味，了解大自然對顏色的安排，去體察時光的遷移、四季的變化，關心天空的雲彩，聆賞蟲鳴鳥叫，細看潺潺流水，自然界的唱和奏鳴最易開感官。要覺知環境美，利用鏡頭來收藏，感官遲鈍、不知不覺是無心，無心難取景。

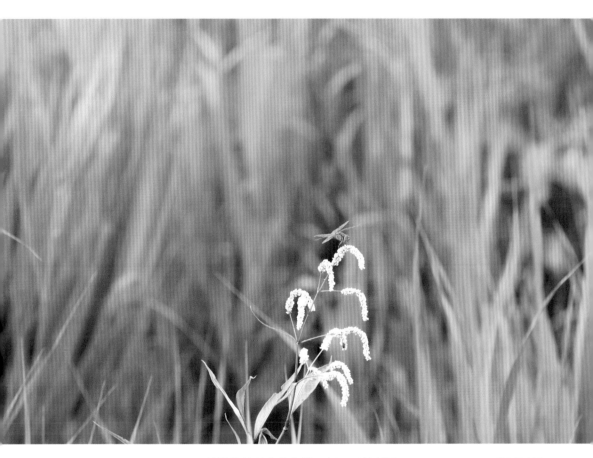

80－200m/mF2.8 的變焦鏡是我的必備，另一只鏡頭是 17－55m/mF2.8，我以兩個機身、兩個鏡頭遊走於攝影天地。圖中小蜻蜓就是 200m/m 焦段所拍，光圈就放在景深偏短的 F4，與被攝物的距離會補償出足夠的清晰範圍。

瞧瞧臺大傅園，傅校長的骨灰葬於此，墓的建築形式為何要設計成外有圓柱，內有方形石柩？大概代表士大夫的骨氣吧！既如此，拍照取景的兩張照片，下圖上方留有些許縫隙，上圖則無。哪一張比較好？這就是取景的關鍵。

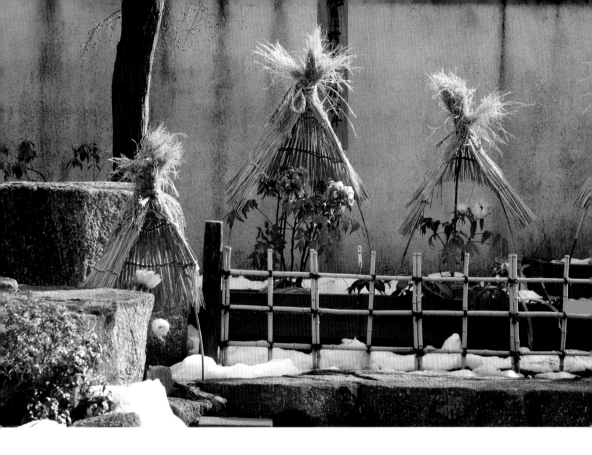

　　養足心中美，自然會鑑賞。拍照就是從雜亂的環境中切美景，能切才算真正懂得取景，簡潔才有力。看得見的容易學，看不見的要用心，用心這件事，人人各自解，所以最難成。經營畫面「只要減就會簡」，減就是用心，取景的根本在於用心，所以因減而富。

　　不可見的最難學，難修亦應修。取景是方向，掌握方向就能南往北來，東西縱橫無阻礙。學拍照，精進在自己，過程中享受歡娛，不要跟人比，比較就會有得失，得失之惡對拍照之樂是大損害，不比較心情就安寧。

　　觀察是一切的根，緩步慢行才能悟。匆匆忙忙，物存人不見，不見當然無法拍。因此，取何景物？物、悟能相通，快拿著相機去修行！修掉不好、不該要的，取景之旨在於此。

　　「行」字一語兩相關，確實去做稱為「行」，做了即知功夫「行不行」。取景真的一點都不難，實行才能成事。行者的功夫，學中做，做中學。攝影先攝心，取景才會美。

構圖無師傳，有人教，成匠氣；無人教，挫折大、進步慢，如何是好？

多看是訣竅，看了默記在心，有機會就模仿。開始時分項練習，然由一變二，由二變三，到最後才綜合演出。

8/6　點線面與形狀的遊戲

　　將點線面妥善安排，構圖就及格了。依憑現代數位科技，拍照失敗不容易，要勝出同樣難。拍照論勝敗，表面上大家只剩構圖可以比，構圖強、照片美就搶眼。深入分析論內裡，照片尚要精、氣、神，缺此三項好圖無法彰顯。

　　傳統論構圖最強調黃金比例分割，也不可輕忽幾何圖形構圖，井字交叉是重點（其實，看得順眼最重要）。通常，點的面積小，視覺力卻最強，點的位置放對了，畫面就虎虎生風，讓人感動。畫面橫切三等分，天之下，地之上，都是擺點的好地方，居中最難安。

　　線，以曲為美，曲而重複具韻律感。斜線有勾引視覺的作用力，常破壞平衡它的力量大。幾何形狀是造型，橫豎兩直最呆板。點是辣椒，線是媒──媒介力的表現、媒介方向感──用線圍成形，形有四方也有錐又有圓，三角形正立、倒放味不同，鈍角、銳角力之展現也不相同。

　　金字塔矗立最穩當，旋轉倒置必吸睛，構圖只是將點線面安置於長乘寬的藝術，也是立體轉平面的工作，能安排即成高手，點線面隨便放就庸俗。論構圖，點線面由光線和色彩做主宰。

　　學構圖無捷徑，多看、多聽、多問，默默學，萬丈高樓平地起，想成就莫起疑。構圖要知光線，解色彩，識強弱，時不同色也變，光的方向性影響構圖最大，同一位置觀看點線面，光變景易。

構圖先用減法，化繁為簡，簡至乏
味無趣，就知道過分簡潔的弊害，
至此才開始一樣一樣、一點一滴加
回來。因為是自己練出來的，所以
每個人的構圖功夫都是獨特的。

構圖要大膽、多嘗試，線有直線、斜線、曲線、橫豎，點的位置、形狀大小、物件角度鈍銳，光線順逆、色彩、明暗樣樣和構圖有關。如何學，除動手拍照外，先收集五千張你認定的好圖吧！

　　光分斜正頂逆，有明暗、有色階、有對比，用光做構圖，強弱造成對比，對比強有震撼，軟弱現層次，亮中存灰階，暗部藏硬光，死像變活圖。圖要活才能吸睛，就讓點線面來經營。攝影時鏡頭要移位，多拍幾張再來選，拍照的遊戲成敗盡於此。

　　心領神會是祕技，不要強記學別人，光影、色彩、點線面，再加光圈大小創景深，快門快慢亦是因。各項要素攪來攪去是構圖，等到學成才知構圖無法教。攝影好玩在原則，原則似有又似無，構圖好玩似於此。

　　若要了解構圖義，常拍、常檢討，做它千百遍，其義自然現。學構圖，耳濡目染很重要，想要粗俗變佳人，要砌要磋要琢磨。圖義深遠靠布局，攝影構圖實中找，畫畫構圖虛中擬，要詳知南橘移位變北枳。

　　構圖看似簡單，但人人說它難，它是點線面的遊戲，形狀、對比、明暗、顏色皆是因。構圖基本上強調透視感，一點透視最普遍，平時多多看，用時不困難。學構圖，眼界高即贏。

上：一點紅，挑動了視覺的興奮，活化寺廟的沉寂，加上足夠的黑做襯托，強化平面空間的立體感。

中：以樹幹為構圖的框，將眼球逼回草地上的鳥，讓視覺容易找到趣味點。

下：用顏色和線條構築畫面，可惜活力不足，按品質分類時，它會被歸為次等作品。

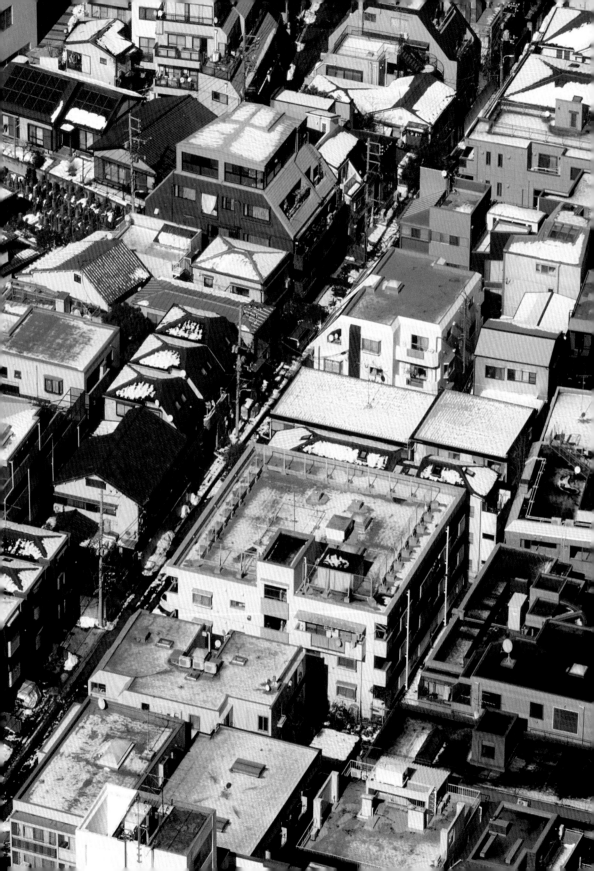

裁切照片的基礎是審美力，不會審美就看不出精華所在，無從下手。幸好現在是數位時代，可以在螢幕上練習裁照片，然後另存新檔，最後再並列詳做比較。

$\dfrac{8}{7}$ 裁切畫面

　　取景的時候能一次搞定當然最好。若真有礙眼物又無法在拍照當下去掉，透過遊走、變換角度、選用其他鏡頭、利用景深大小也無法克服，除非放棄，否則只能事後做裁切，將不想要、不能留的一刀兩斷，永遠割除。

　　部分攝影人討厭影像拍後被裁切，因為裁切影像品質會降低。幸好現在高畫素相機已普及，經得起裁切，品質不會明顯下降。另外，利用影像軟體以改代替切，塗掉不想要的，視覺雖然能接受，不過此妙是修圖，反對、贊成者兩對立。

　　裁切又稱第二次構圖。第二次構圖是用來補不足的，所以高光學畫素的相機很受攝影家重視。因圖形已定，裁切只能靠「感覺」，重新思考畫面，突破限制，創出簡實有力的畫面。裁切就是事後改善的功課。

　　經營畫面是簡單事，不要囿於畫面長寬比，裁切才會有天地，否則礙手礙腳。學裁切先要放棄畫面定型的觀念，橫可切，長亦可切，切成正方，或切成細長條，只要畫面精彩，何事不能為？

　　人物特寫如何切？頭可切嗎？臉可不完整嗎？這些都不是重點。經營畫面的目的就是要做到：「圖像裡的任何元素都有它的作用，都在講話，都在傳遞信息。」如此畫面才會精彩，違背此要旨就要大膽地砍。

　　畫面簡潔、生動、美麗是攝影者的責任，也是功力展現的舞臺。第一次構圖受限於拍攝時空條件，差了些沒關係，若是裁來裁去皆難改，就趕緊捨棄它！丟照片、刪檔案，攝影達人當作家常事。拍照要求張張好，有誰能做到？但善裁切就能救回精彩點。

裁切是補救措施，不得已而為之，所以最好是當下就把照片拍好。裁切一定耗損品質，對於必須放大的影像是致命傷害。因此，就算是裁切高手，也務必謹慎而為。

　　數位裁切能在電腦螢幕上練，未裁好、切不對，可重來再做，只怕不肯試，更怕眼界不夠高。同一張照片交給不同人裁切，會切出各種樣貌，就如同以相機做取景，同時同地同遊，成果卻是千奇百怪。

　　一起去拍照，回來後一定要共聚同欣賞，再三討論，相互學習進步最快速。共賞後，人人皆有大訝異，怎麼美景那麼多，自己看到的那麼少！共賞時要提問，學會拍照也要學裁切，普通影像才能變佳作，三個臭皮匠勝過一個諸葛亮，裁切也是在構圖，類似拍照取景功。事前切、事後切有差別。聽聽別人怎麼說、怎麼看、怎麼做；想一想再去裁。裁切要多練，化腐朽為神奇就靠此功。

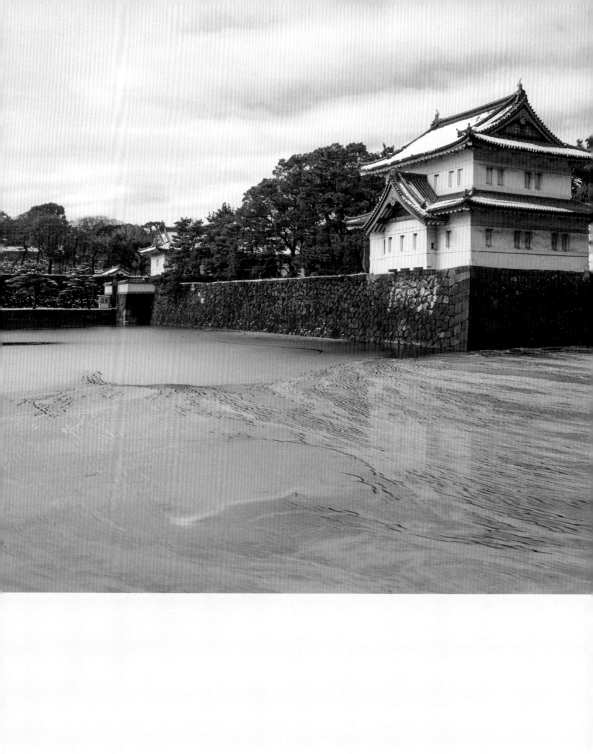

光・色・影・質　第九章

9/1 光是神的居所

　　光，睜開眼睛就看得到，甚至暗夜也因微光而得見物。光，從太陽奔至地球，賦予地球整體的生命榮景，只因得來不費功夫，所以多數人不知珍惜。沒有光就沒有生命，此等大事，無知無覺者眾。拍照人宜知光、惜光，藉好光拍好照。

　　若說「生活中沒有電視、電影、電腦等各種影像」，大眾一定無法接受。其實，視覺媒體影像多是光電應用的結果，拍照不論用軟片或數位，都脫離不了光的刻畫。因此，一八九三年攝影術誕生之初叫「光畫」，用光作畫的意思。

　　光的特性是在有限距離內沿直線進行，光的強弱與距離的平方成反比，譬如，打閃光燈，若相距一公尺的受光量是一；距離拉成二公尺，所受的光量降為四分之一。有此認知才能正確使用閃光燈，不會像追星族拿著小相機猛閃遠方的偶像，一點作用也沒有。

　　光除了強弱更有顏色，看似白色的光，用三菱鏡折射就分析出許多色，基本上在可見光譜之外更有人類肉眼看不到的光，在可見光譜的兩端分別為暖色調和冷色調。繽紛的色彩為彩色攝影增添了無限可能。為了確定光的顏色，於是制定色溫，約定以凱氏色溫表的5500K 為標準白。

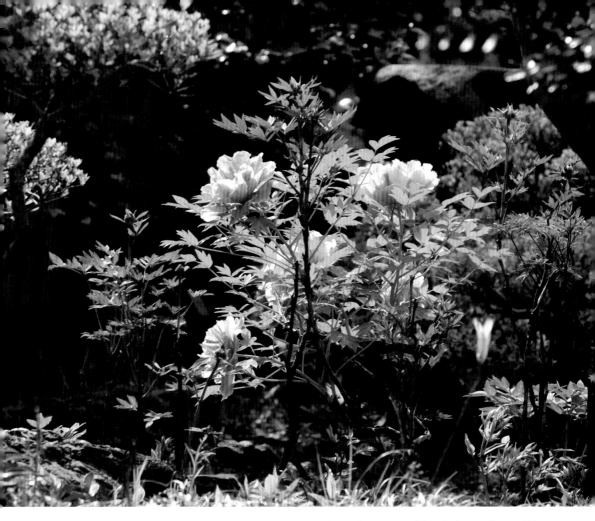

光線不良，影像一定不好。拍照就是要看老天賞臉，雨天拍不出晴天；陰天日落絕
無彩霞可拍；拍日出最怕無雲作伴，也怕雲層太厚，陽光無力穿透。總之，拍照就
是靠光作畫。

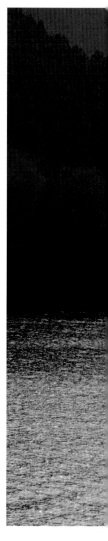

　　從此，數位相機只要記住拍照當時環境中的白，即可推展出比較準確的顏色。白平衡雖然很好用，但也要視環境中光線的品質而論。現在的人造光千奇百怪，各種光譜都有，因此想拍出好顏色，總是很困難。

　　還好光的特質不會變動，攝影人因此仍有順光、逆光、側光、頂光、半斜光可運用，舞臺的底光由下向上照，更可營造恐怖氣氛的影像。沒有光，攝影、拍照一切免談，只要太陽繼續存在，光的神奇就永遠存在。

　　時辰不同色彩異，此時此地適合做什麼，遵原則循規範即可展現色彩。所以拍攝時機很重要，拍攝風景，晨昏時刻最特殊，具有神祕感；拍人像，薄雲天，光線柔和膚質好；拍沙漠，暗影濃烈可以襯托造形美；下雨天，類型分低沉和亮麗，光線的奧妙訴不盡。有時不好處理的光，反而能創造出好照片。

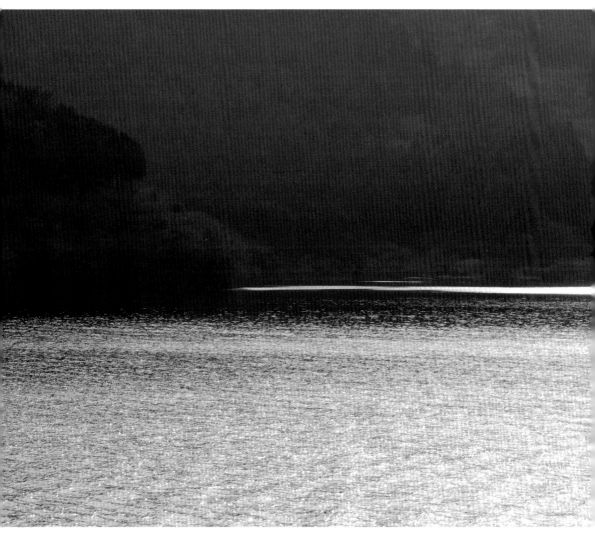

拍照者要先研究光的品質，然後了解光線的照射角度，其次認知它的色彩展現。光是神聖而難預測的，以大自然為舞臺，人只是它的小學徒，若能掌握良機、順勢而為，必能藉光線之美，拍出無窮盡的好照片。

　　光，因太陽與地球運行的位置時時不同，春夏秋冬、四季之光各有美妙。攝影人對光的變化，愈敏感愈能拍出好照片。光線美妙唯有感知能應對，先有感才有知，然後拍。

　　如何控制光以利影像創作，科學家除訂定白平衡，統一 ISO，利用色域 (註8) 空間描述顏色，其餘的就交由藝術家去發揮。藝術家之可敬，在於他們總是從不可能中創造新的表現方式。

　　光，亙古不變，但總有新途徑被發現，進而重新詮釋它的意義。以畫家為例，莫內以日出的景像找到光影變化的魅力，梵谷憑著肉眼察覺光線扭曲攪動的原創，畢卡索發現以多視點創造平面圖像的訴說層次。旅美攝影家范毅舜憑直覺讀光線，拍出好光影，用光影說故事。

　　藉著光，許多原創者取得了崇高地位和無盡財富。攝影人亦玩「光」玩到有醒悟，即知光一定是神的居所，才會有如此豐富的魅力。

註8 **色域**
色彩的顏色很難講清楚，色彩專家在類比世界就發明出色票，用以溝通和管理。數位時代的專家則用蓋帳棚的理念，將色彩濃淡以豎立桿子的方式做比喻，桿子愈高，帳棚（色域）可蓋成範圍就可能更大。

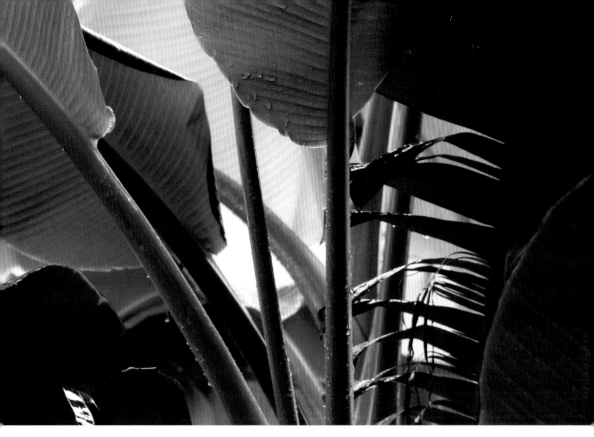

畫家用色來創作，攝影拍照以觀察和發現來求色，技巧好，拍出來的才會和被拍的一樣「色美」。

$9/2$ 色是照的表情

　　好色是人的天性、是攝影人的重大挑戰，透過適當的條件，影像的色彩經常比實際漂亮。不論是路邊賣西瓜的或珠寶店的櫥窗，他們都知道光的品質影響產品的美麗度，進而影響賣相。

　　為了拍出好色彩，各相機廠無不使盡渾身解數的氣力，不斷改善產品力。拍攝者當然也無法置身事外，做為攝者該發揮的是挑選廠牌、慎選鏡頭、採購必備的濾色鏡，然後精煉技術。

光雖然威力無窮，但仍得用色做表情，才能讓拍照者「照見」。人類是靠模仿而取得色彩，所以色彩的寶庫是大自然。大自然以四季為色盤，高低緯度用色全不同。

　為了色，拍的時候宜先設定色域空間，截至目前對拍照者最好的，仍是 Adobe 1998，但最廣泛被使用的卻是 sRGB。管理色彩最優先的是統一色域，以免各說各話，雞同鴨講互不溝通，而損害到色彩的品質，一般人拍照總把這一段忽略了。

　數位拍照看的工具是螢幕，螢幕的色彩表現也是由色域空間管理，若不買個可以調成 Adobe 1998 可完全展現影像的「眼睛」，就無法享受用同一標準所拍影像的好色彩，像做白工一樣，有勞無酬。看影像就要用優質的看圖軟體，最好避開作業系統附加的免費品。

　為了精確記錄現場「光」的品質，強烈建議該採用 RAW 檔拍照，除了保留原始狀況的記錄，更讓作者事後能有調整的機會。任何調整都不會破壞 RAW 的原始資料。用 RAW 檔整修，然後用 TIFF 另存新檔，保存調整後的影像。若要在網路上用，可再另存一份 JPG 檔，寧可手續上麻煩，也不要損失色像。

　一般人使用通俗的相機，比較無法控制細節。攝影人如果要做什麼像什麼，就要避開用 JPG 檔拍照，此檔案格式以壓縮方式儲存資料，因而每看一次就被重新壓縮一次，多看幾次以後，好照片也會變成爛照片。

　壓縮檔的意思是：若你的相機規格是用 8bit 記錄影像，那麼任何顏色都會用 256 個 0 與 1 去記錄，存檔時它將類似的色疊成一堆，減少檔案量的大小，讓同一片記憶卡能拍更多，但損失了影像的色彩層次和品質。

色有文化因子，也有民族內涵，更有個人好惡，才能
形成作品風格。好色就要親近大自然，以大自然為師，
看色即知四季運轉，也解人的喜怒。色在攝影上受制
於色溫，飽和度則影響濃淡。

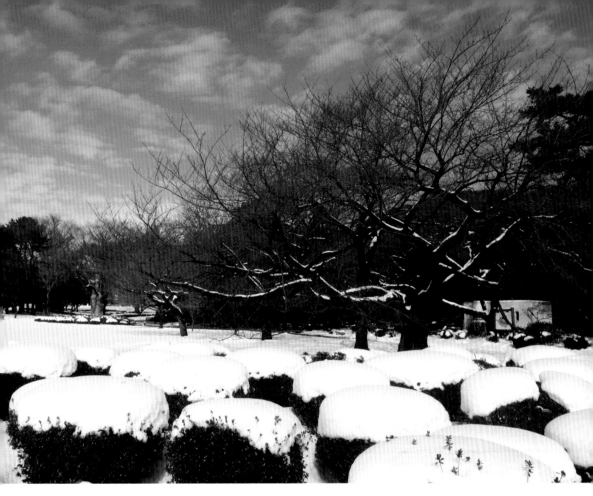

大自然才是最好的色彩名師，多接近大自然，並記住它如何塗抹顏色，和諧是大自然的特色，只有人為造作才會出現對立的色彩。以和為貴是大自然默默教人的德性，天何言哉？以身作則示範演出。

　　色彩深度用 8bit 和 16bit 做比較，一個是用 256 像素(註9)記錄顏色，一個是用 65536 記錄，然後再乘以 RGB 三種原色。你的相機如果可以拍 16bit，就不要用 8bit；如果所拍的原始材料「色」很豐富，看圖就得用 16bit 的軟體，螢幕、顯示卡的腳步也要配得上，才能稱得上好好色。

　　註9 **像素**
像素是構成數位影像的基本單位，像馬賽克磚一樣。將數位影像放大到超過它的極限，馬賽克狀的基本形就會出現。同樣面積能裝進愈多像素，表示解像力愈高，愈能放成大照片。

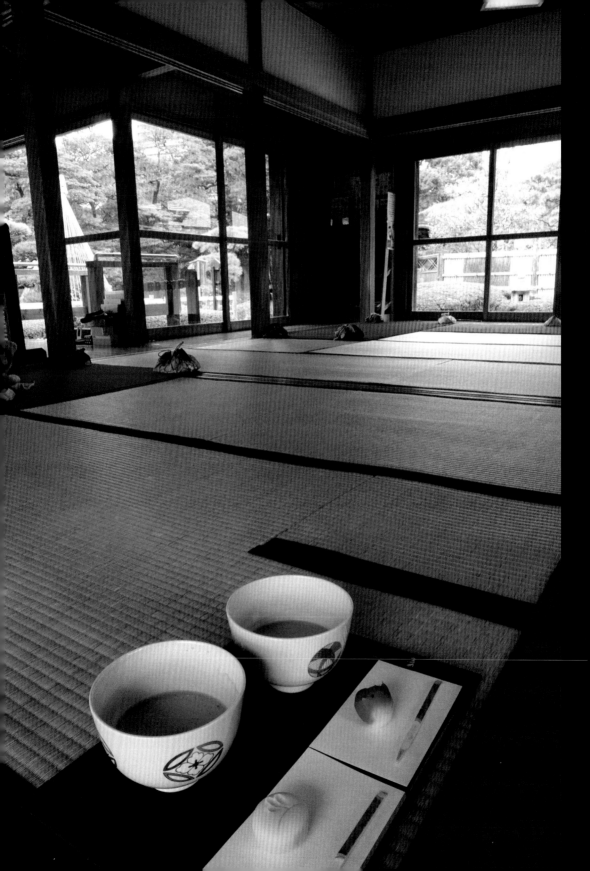

　　論色，不能不談波，波短現藍調，稱為冷色調；長波現橙黃紅，稱為暖色調。冷暖色有移情作用，藍色的憂鬱、血紅的熱情，多是在形容顏色的感情。因此，拍照除了追求正色，也要考慮整體色調的作用和影響。

　　為了色，相機設有白平衡，用以配合現場光的品質，使用 RAW 檔的攝影者，通常將白平衡擺在自動上，最後才靠軟體調整成自己的「調」，有人愛冷，有人愛熱，可以各取所需。用 JPG 檔拍照，若用 Adobe Light Room 影像軟體修亦可改善，但效用不像 RAW 檔那麼大。

　　善拍者自我要求嚴，在現場就應做好一切相關事，而非先草草拍，回家再慢慢改。攝影是拍出來的，要靠「整修」才有好影像，不如稱做設計人。

$9/3$ 影是魔的讚嘆

光有三原色，三原色等比率混合，變成白光，稱為「減色法」；顏料也有三原色，和光的原色 RGB 不同，它的三原色是 CYM（青、黃、洋紅），三種顏色不斷混合，最後成為黑，稱為「加色法」。

研究減色法，目的是了解光的千百般面貌；談加色法，目的是要讚嘆黑的偉大。CYM 雖可各自獨立呈現，也可以混出各種色，但若缺了黑的幫襯，平面影像將會更平淡，而沒有機會騙過眼睛，呈現出立體的假象。

黑有多重要？看色階圖就知道，徹底去除黑的成分，色階將只剩純白一色，電腦螢幕號稱的 255 色階全毀。印刷時參考比對用的黑白 22 色階，同時也不存在。從來沒有人聲嘶力竭地大加讚嘆黑色的偉大，是非常大的缺憾。

攝影人為了知黑的作用，不但要努力拍攝光影，更應該用鉛筆、水彩和油彩，努力練習畫出像樣的色階圖，唯如此才能徹底認知，黑與不黑中間，蘊藏著豐富的色彩。整張畫面皆黑，也有可能是好作品，只要黑中存有一絲亮，即可界定層次。

何況黑色的濃淡分布極廣，能將黑的層次充分擴展，即可成就偉大作品。以拍黑白風景照聞名的攝影家安瑟‧亞當斯（Ansel Adams），就是用黑的高手，為了黑的擴張以便展現極多的灰，他發明了「區域曝光法」和特殊的底片沖片法。偉哉！安瑟。

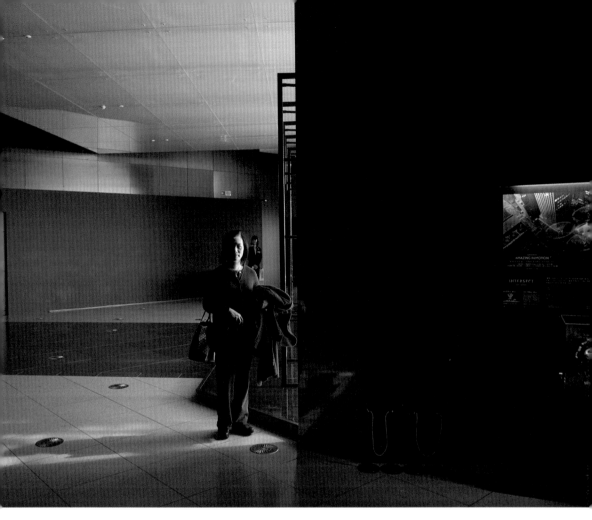

如果光是上帝的居所，那麼影則是魔的讚歌；神魔一體兩面，如影隨形。影的重
要性不亞於光，如果沒有影的黑，一切景物將因超亮面變白，白到至極就會一無
所有。

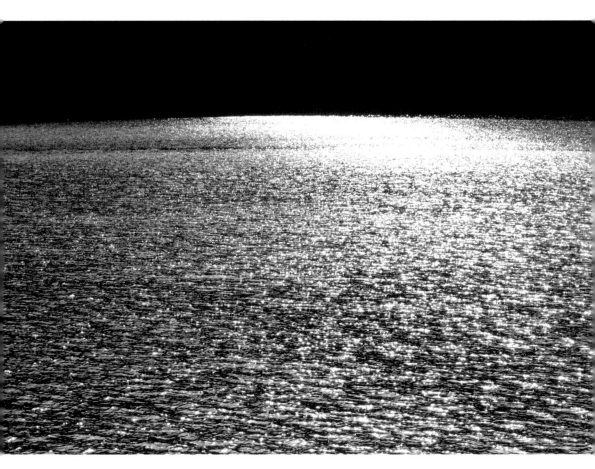

曝光過度，影像變白而淡化，即使有色也不豔麗、不漂亮，黑影的重要性由此可知。
黑是構成景物立體感的要素，所以印刷四種基本色 YMCK，K 即是黑色油墨。

認清影的影響力,自然也認知光的奧祕。攝影是整體美的展現,缺了哪一環皆折損感力。加強對影的研究,拍照就可以贏過別人。

數位攝影讓現代人沒有機會從黑白攝影學起,以致現時許多人不會「觀」照片好壞。如何補足這部分的缺憾?也許,勤習繪畫將有助於攝影人學攝影先認識黑與白。

論照片常提到對比,形象大小、強弱、輕重之比;光有明暗對比,亮中亦有細部層次做對比,暗部有細部層也是對比。顏色有對比,有互補,千變萬化,無黑不成圖是鐵則。

擅長用黑的人不多,用黑創作很難。日本攝影家森山大道是用黑高手,從年輕開始就喜歡在夜深人靜時,獨自遊蕩大街小巷,專拍高反差、粗粒子的黑白照片,經過幾十年孤獨地堅持,終獲肯定,成為黑宗大師。

任何創作皆是孤獨路,讚嘆黑魔,我們就得日以繼夜地投入,讓拍照之樂成為享受。既會看又會拍,目標很崇高,只要努力學,人人皆可達。

　　不愛黑即不知影多情，拍之樂將會少掉一大塊。知之為知之，不知為不知，唯有誠與謙是法寶。

　　有光才有影，明暗均是大角色，僅要光亮是偏頗，不能拍出好作品。做是實務，觀是導師，求突破要知之深，才有可能比人強。黑墨墨亦可成大器，森山大道作品黑，人卻世界四處紅。魔來要讚嘆！魔佛相對生，拍照攝道理，光影是大師。

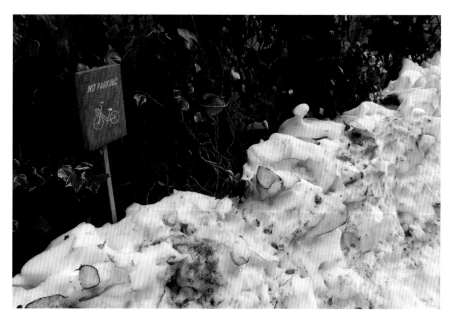

路邊積雪，塵泥已為它染妝，斜陳的對角線，劃破畫面的沉寂，再加上畫龍點睛的藍色告示牌，禁停自行車讓人看了不覺莞爾。

質感是對影像的最終考核，擁有照片好壞的否決權。不論任何物質，它的外在形勢
一定具備質感，例如，皮膚有皮的質感、老年人的皮膚有歲月的質感、冰凍的護城
河有薄冰風吹的質感。

9/4 質為魂之所在

　　照片的質分兩個層面，一個是亮麗的外表，一個深遠的意義，兩者兼具少有爭議，只重一方即可能看法人人不同。所以質是金裝，最易引起注意，拍不到好內容，最少先爭外表。

　　不論鏡頭指向何處，所拍之物為何，必定有質感紋路，這些紋路靠光的角度彰顯，光線的方向對，物的質感才會凸顯，先拍出物的質，然後再探布局，一步一步深究，好照片自然手到擒來。

　　物，分反射體、透明體、反光體。拍人像有衣服、有皮膚，它是反射體；礦石、棉紗、皮件也靠光的反射呈現，全歸為反射物。鏡子、不鏽鋼、電鍍品、金釵、銀盤，因反射強被稱為反光體。琉璃、水晶、珠寶是複合體，有可能是透明，也可能是反射。

鴨子的羽毛，因油分濃所以易於游水，牠站在池邊，羽毛除了色澤層次，更是油光閃閃。同樣的，建築物牆壁因受斜光照射，而呈現建材和歲月的質感。

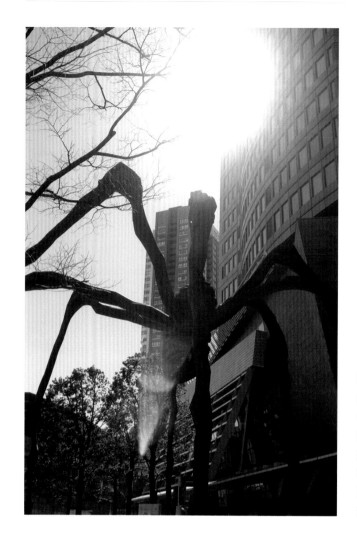

通常，逆光拍照有損質感，但若決心化有害為助力，就得藝高人膽大。例如六本木森美術館前的大蜘蛛，藉大陽的光害展現蒙太奇效果。

　　不論被攝物品類，攝者一定把拍出質感列為基本功，因它是美的要素，也是作品魂魄的媒介。求質感，用斜光少失誤，所以斜光被禮讚。光線照射的角度好，也要相機的穩定性強。很多攝影者不論上山下海，總是不辭勞苦地背著三腳架，只因穩定質才美。

　　門面漂亮可吸睛，看的人才願意停下腳步，觀出味道才會用力讀影像。在眼球經濟上，能吸引愈多視線才愈有價值。照片表現的形式非常多，風景明信片以美吸引遊客的眼睛，儘管銷量多，卻無法晉升為作品，因為只有美麗的外衣，欠缺令人震撼的質感。

植物各因本性而有不同質感，喬木、灌木外觀即異，微拍表皮，內行人即知品種。草本花卉也是各有特徵，分辨特徵靠的就是質感的展現。

不論為自己而拍或為他人而拍，清楚拍的目的很重要。目的不同，手段不同，做法差異極大。同一場景只因故事的重點不一樣，導致結局殊異，所以必須注意用相機是在造句，還是寫作文，或是寫散文還是小說、評論。不論哪一種，字寫得漂亮一定加分，對影像而言，質好就是字美。

有時因不能控制影響的因素或疏忽，導致品質低下，若內容強到無與倫比，就像破房子住偉人依然有人愛。歷史上有非常有名的爛照片，不但對焦全無，手持相機搖晃，影像一片模糊，卻賣很高價。那是美國高人氣總統約翰 · 甘迺迪（John F. Kennedy）在達拉斯遊行，在敞蓬車上被暗槍刺殺的瞬間影像，內容高於品質，此為特例。

既然質為魂所，凡愛攝影就該以此為宗，每次按動快門鈕都得迅速確認對焦、穩定性和光線及構圖，「能瞬間決定一切」才是攝影人的特質。欲達此目的，勤練是法寶，質的提升是技術上的小問題，小問題先化解，讓影像的魂能有好居所，自然身價高。

任何一位大師不論身處何界，大家都以質論輸贏。擁有好技術尚且不一定會拍出好照片，功力不足者請加油吧！

後記

美之為美──用光

結束《亂拍煉出好照片》全書文稿後，發現未談及「美術館的光線」，學拍照除了拍之外，也要懂得將作品放大，而放大後的裝裱、展示亦是其中一環。光是攝影的生命，但從最原始的人造光──蠟燭──到最新的 LED 燈，包括一閃即逝的閃光燈皆是複雜變化的仿造光譜。

可惜人造光譜隨使用不同而千變萬化，絕大多數完全不符美學原則。美，以大自然為典範，我們看見大自然是因為「日光」，所以拍照時以自然光最好。但自然光受地球風雲、塵土、雨露和緯度高低影響，品質並不穩定，所以長久以來，美術館、畫廊、藝廊等對於如何用光一直很困擾。

光有益也有害，益處是可以讓作品看起來更美，害處是光譜中的紫外線會損及作品，更會讓作品褪色。過往大多數展覽場都禁止使用閃光燈拍照，一是保護作品，二是壟斷複製、保護財產。數位時代相機的超高 ISO，讓禁止使用閃光燈拍照破功。新誕生的不含紫外線全光譜 LED 燈，更帶來視覺革命。

世界各地美術館在保護作品、節能及視覺美學上，開始使用 LED 燈，其中最典範的是 Soraa 標準燈，就像當年的柯達軟片無可取代。現代科技讓願意出錢的人可以得到完美，我們不能不知，有錢又有心追求完美，最好從居家環境就開始講究用光，就像教育一樣，從家做起。

未來競逐美學爭勝負，如何「用光」將是大戰場，拍照、攝影老早就展開逐光競賽，只是多數人不自覺而已。大立光如何由小變大，甚至成為股王，只是掌握了便宜用光加上量產而已。Soraa 也因知

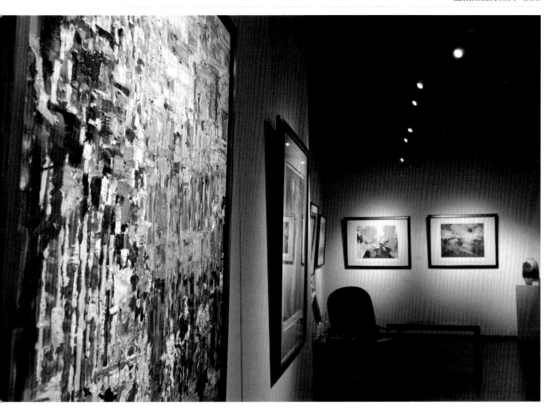

光、用光即財源滾滾。上圖為臺北的畫廊，已有人與國際著名美術館一樣，採用 Soraa 的 LED 美化展場並保護作品，臺灣的公立展覽場呢？

　　學拍照只是按快門嗎？絕對不是。參觀美術館不要只去看「作品」，也要深入瞭解他們如何「用光」、如何展示、如何裝裱作品，如何控溼、控溫，藉著深入瞭解，眼界才能大幅度提升。美學教育要成功並不容易，那是複雜的工程。美學絕不是官大學問大，國家未來的主人翁是現在的小朋友，他們不知道美之為美，未來我們的社會、國家要「美」，肯定難上加難。

　　六十歲之後，決定寫書、教課、演講，為的是什麼？佛度有緣人。

Origin 系列 004

亂拍煉出好照片：用心按一萬次快門，成就大師級好作品

作　　者——胡毓豪
主　　編——邱憶伶
責任編輯——麥可欣
責任企劃——吳宜臻
美術設計——五餅二魚文化事業有限公司
董 事 長
　　　　　——趙政岷
總 經 理
總 編 輯——李采洪
出 版 者——時報文化出版企業股份有限公司
　　　　　10803 臺北市和平西路三段 240 號 3 樓
　　　　　發行專線—（02）2306-6842
　　　　　讀者服務專線—0800-231-705・（02）2304-7103
　　　　　讀者服務傳真—（02）2304-6858
　　　　　郵撥—19344724 時報文化出版公司
　　　　　信箱—臺北郵政 79~99 信箱
時報悅讀網—http://www.readingtimes.com.tw
電子郵件信箱—newstudy@readingtimes.com.tw
時報出版愛讀者粉絲團 http://www.facebook.com/readingtimes.2
法律顧問—理律法律事務所　陳長文律師、李念祖律師
印　　刷—詠豐印刷有限公司
初版一刷—2014 年 8 月 15 日
初版二刷—2016 年 5 月 9 日
定　　價—新臺幣 400 元

國家圖書館出版品預行編目資料

亂拍煉出好照片：用心按一萬次快門，成就大師級好作品 /
胡毓豪著 . -- 初版 . -- 臺北市：時報文化 , 2014.08
面；　公分 . -- (Origin 系列；4)
ISBN 978-957-13-6035-5(平裝)

1. 攝影技術　2. 數位攝影

952　　　　　　　　　　　　　　　　103014343

ISBN　978-957-13-6035-5
Printed in Taiwan